KB116796

장욱진, 나는 심플하다

장욱진, 나는 심플하다

1판 1쇄 발행 2017. 4. 5.
1판 4쇄 발행 2023. 12. 1.

지은이 최종태

발행인 고세규
편집 강영특 디자인 윤석진
발행처 김영사
등록 1979년 5월 17일(제406-2003-036호)
주소 경기도 파주시 문발로 197(문발동) 우편번호 10881
전화 마케팅부 031)955-3100, 편집부 031)955-3200 | 팩스 031)955-3111

값은 뒤표지에 있습니다.
ISBN 978-89-349-7759-9 03600

홈페이지 www.gimmyoung.com 블로그 blog.naver.com/gybook
인스타그램 instagram.com/gimmyoung 이메일 bestbook@gimmyoung.com

좋은 독자가 좋은 책을 만듭니다.
김영사는 독자 여러분의 의견에 항상 귀 기울이고 있습니다.

장욱진, 나는 심플하다

최종태 지음

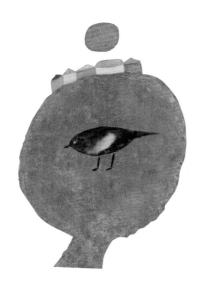

김영사

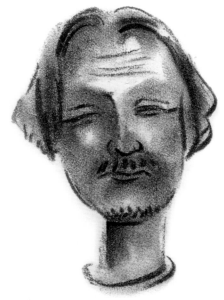

최종태, 〈장욱진 선생〉, 종이에 파스텔, 1990

장욱진 선생 탄생 100주년에 부쳐

장욱진 선생을 기억하며

내가 이 시대를 살면서 꼭 만나야 할 한 인물이 있었는데 그분이 화가 장욱진 선생이셨다. 마치 지남철에 끌려가듯이 나의 한 걸음 한 걸음이 그에게로 맞추어져 있었다. 꿈 많은 젊은 시절에 그를 만났다. 나에게 있어서 그것은 필연이고 숙명이었다.

20세기가 되면서 나라가 망해서 식민지가 되었다가 36년 만에 해방되었다. 그러는 와중에 외래의 문물이 노도와 같이 이 땅에 몰려왔다. 그런 격류의 한복판에 서서 장욱진 선생은 우리의 문화전통을 극진히도 아끼고 지키며 사랑하였다. 그리하여 반만년 이어온 민족의 숨결을 오늘에 되살려 그 결과 가장 한국적인, 가장 민족적인 형상을 만들어냈다. 세상 다 뒤져보아도 장욱진 같은 형태를 창안해낸 사람은 없었다. 아주 예외적인, 미술사에 없는, 그런 그림을 우리가 볼 수 있게 된 것이다.

혼자서 사색하고 본本이 없는 길을 혼자서 개척했다. 아무도 발 디디지 않은 참됨의 벌판길을 그는 혼자서 걸어갔다. 그는 고독할 수밖에 없었다. 외롭다고 말할 수 있는 이웃조차도 없었다. 그러나 그는 이겨냈다. 내 눈으로 똑똑히 보았다. 확실하게 승리한 사람의 얼굴을!

장욱진 선생을 만나서 나는 행복했다. 그와 함께한 날들을 회상하면서 내가 본 대로 내가 느낀 대로 나는 기록했다. 선생의 탄생 100주년을 맞이해서 여기에 책으로 엮는다. 장욱진, 그는 누구인가. 그의 내면에 숨어 있는 무궁한 이야기를 내 어찌 다 건져내랴. 한마디로 그는 참 멋있는 화가였다.

이 책을 만들게 된 것은 서울대 명예교수(국문과) 이병근 선생의 각별한 마음 씀에서 비롯된 것이었다. 그는 장욱진 선생의 맏사위가 되는 이이고 빙부聘父와 나 사이를 잘 아는데다가, 내가 그동안 여기저기 쓴 장 선생 이야기 글들을 모두 갖고 있어서 이참에 정리하여 제자의 눈에 비친 스승의 예술은 어떠했는지 그림과 함께 묶어 펼쳐보자 한 것이다. 감사드리며, 그림 사용에 도움을 주신 장욱진미술문화재단과 양주시립장욱진미술관, 책을 예쁘게 만드느라 애쓰신 김영사 편집자 여러분들께도 감사의 말씀을 드린다.

2017년 봄

최종태

차례

3 스승을 기리며

일러두기

❖ 이 책은 장욱진과 가장 가까운 곳에서 40년간 스승과 제자의 사귐을 가져온 저자가 1979년부터 최근까지 40년에 걸쳐 쓴 글을 엮은 것이다. 장욱진 선생과의 추억, 그의 예술세계를 이해하는 데 도움이 되는 글, 그리고 장욱진을 떠올리게 하는 저자의 예술론 등을 담았다. 발표 당시의 시점과 다른 대목은 최소한으로만 수정했고, 더러 중복되는 내용이 있더라도 원문을 살리기 위해 그대로 두었다. 원래 글이 실린 지면은 맨 뒤에 정리했다.

❖ 책에 실린 장욱진 그림의 저작권은 장욱진미술문화재단에 있으며, 재단의 게재 허락을 받아 사용했다.

1

이
사
람
을
보
라

여기 한 화가가 있다

이 사람을 보라. 한 화가가 있다. 그 이름 장욱진. 기이한 일생을 살면서 특출한 그림을 남긴 사람. 술을 벗 삼고 해와 달, 까치와 참새를 많이도 그린 예술가.

그는 누구인가. 외통수에다 장기 한 수를 놓고 일생을 버텼다. 나이를 물으면 "일곱 살이지." 하였고, 심플이라는 단어를 입버릇처럼 외쳐댔다. 세상 물결을 저만치 놔두고 자신의 길만을 향해서 양보 없이 살아갔다. 장욱진이 겨냥한 것은 무엇이었던가. 그가 이룩한 것은 무엇이었던가.

사람들은 장욱진이 중요한 화가라는 것을 다들 알고 있다. 그러나 그가 이 시대의 인물로서 어째서 얼마만큼 중요하다는 점

에 대해서는 검토가 덜 되어 있다는 것 또한 알고 있다. 작품이
란 인간 활동의 모든 것, 그 복잡 다양한 것들이 종합적으로 관
계된 것이어서 간단히 풀어낼 수가 없는 것이다. 이 책은 그런
평가 활동의 일환에서 중요한 계기가 될 것임을 믿는다.

장욱진을 말함

장욱진은 갔습니다. 한평생을 그림 그리는 일, 그 밖에는 한 일이 없으니 그는 분명 화가입니다. 화가는 가고 그림만 남았습니다.

이제 그의 그림은 우리 역사의 한복판에 펼쳐져 있습니다. 사람들은 그의 그림을 어떻게 볼 것인가, 그것을 생각합니다. 이제 평가의 마당에 펼쳐진 그림을 우리가 보는 것입니다. 앞으로 여러 해에 걸쳐서, 수십 년에 걸쳐서 평가의 작업은 이어질 것입니다.

본인이야 가고 없으니 싫건 좋건 할 수 없는 일입니다. 그림은 사람들의 손으로 넘어온 것입니다. 그래서 지금 생각해보면 그림이란 화가가 무슨 맘을 먹고 그렸든 간에 그린 사람의 것이

아니고 세상의 것입니다. 내가 지금 장욱진의 일생을 회상하는 마당에서 그런 생각이 보다 절실해지는 것입니다. 그림이란 작가의 것이 아니고 세상의 것이구나 하는 것 말입니다.

그런데 내 마음속에는 그의 그림보다도 인간 장욱진, 그 사람의 모습이 크게 자리하고 있습니다. 생활을 가까이했던 연유도 있겠고 또 내가 너무 그에게 심취했던 때문일 수도 있겠습니다. 나는 그를 큰형님처럼 그렇게 믿고 따라다녔습니다. 아무런 조건도 없었습니다. 그냥 그렇게 되었습니다. 나는 여태까지 살아오는 동안 그런 스승과 선배가 몇 분 있습니다. 참으로 고맙고 좋은 일이었습니다.

나는 그가 그림 그리는 모습을 한 번도 본 일이 없습니다. 딱한 번 그림 앞에 앉아 있는 모습을 보았을 뿐입니다. 그때 이내 그가 일어났기 때문에 그것이 어떤 그림이었는지조차 볼 새가 없었습니다. 그가 더러 "나는 붓을 놓아본 일이 없다."고 자랑삼아 말한 적도 있지만, 나는 실제 그가 그림 그리는 현장을 한 번도 본 일이 없는 것입니다.

정신이 가장 맑을 때 새벽에 일을 한다 했지만, 참으로 이상한 일입니다. 아마도 세상 화가들 중에 그런 사람은 한 사람도 있을 것 같지 않습니다. 그래도 붓을 놓아본 일이 없다 하는 것 또한 진실입니다. 장욱진을 생각함에 있어 이것은 한번 깊이 음미해볼 만한 일입니다. 내가 작업 현장을 목격한 일이 없다 하

는 것도 사실이고, 또 그가 붓을 놓아본 일이 없다 하는 것도 사실인 것입니다.

장욱진은 세상에서 가장 작은 그림을 그릴 수 있었던 화가입니다. 큰 그림이냐 작은 그림이냐가 중요한 건 아닙니다. 그러나 화가 장욱진에게 있어서 작은 화면은 매우 중요한 의미를 지닌다고 생각합니다. 그의 삶과 예술 전체와 결정적이라 할 만큼 중요한 관계가 있다고 생각되는 것입니다.

그것은 그의 삶의 목표와 그림의 목표에서 출산된 것입니다. 삶의 의미, 그림의 의미를 생각하는 거기에서 추출된 것입니다. 장욱진의 업적을 평가함에 있어서 그 기저基底를 이루는 중요한 문제입니다. 왜냐하면 그가 초년부터 시작해서 끝까지 큰 캔버스를 한 번도 쓴 일이 없기 때문입니다.

내가 장욱진을 만난 것은 1954년입니다. 미술대학에 입학 등록을 마치자마자인 것 같습니다. 당시 선배인 하인두, 이남규를 통해서입니다. 아마도 술자리에서부터 시작되었을 것 같습니다. 그리고 마지막 만났을 때는 내가 자청해서 술을 얻어 마셨습니다.

그것도 참 기이한 인연입니다. 용인 댁에서, 오랜만이기는 했지만, 또 나 혼자 술이었지만 어쩐지 한 자리 펼치고 싶었습니다. 김형국의 권유로 내가 수상집을 만들면서 장욱진 이야기를 쓴 것이 있습니다. 그 책이 출판되고 몇 달 뒤인지라 사정은 있었습니다. 1990년 12월 어느 날입니다. 그런데 그것이 마지막

해후가 될 줄이야!

인생길은 그런 것이었습니다. 청운의 꿈을 안고 스승을 만나서 서로가 같이 늙는 시간까지 그 굽이굽이에서 보낸 서른다섯 해의 세월이었습니다. 그러니 감회가 짙을 수밖에 없는 것입니다. 그의 그림은 거의 다 본 셈입니다. 지금 내 마음속에 그림보다도 인간 장욱진, 그 사람의 모습이 꽉 차게 있는 것은 그런 면에서 이해가 가는 일일 것입니다.

가까이 지냈던 내 친구들의 심정도 다 그럴 것입니다. 그사이 무슨 이야기인들 안 했을까마는 그의 입에서 예술에 대해서 말한 것이 기억에 없습니다. 사람 이야기 한 것을 들어본 일이 없습니다. 다그쳐 어떤 화가에 대해서 물으면 직설적인 한마디뿐이었습니다.

나중에 생각해보면 그 한마디는 추상秋霜같고 정확했습니다. 아무튼 그림 이야기 하는 법이 없고 사람 이야기 하는 법이 없었습니다. 예술가가 그림 이야기를 안 한다는 것은 또한 희한한 일입니다. 그런데 할 말은 다 하는 것이었습니다. 그가 하는 말은 알아듣는 사람은 아주 정확하게 알아들었습니다. 선문답 같은 것입니다. 설명이라는 게 없는 것입니다. 특히 술자리에서는 말이 너무도 비약하기 때문에 나는 그 말을 쫓아가기가 너무 힘들어서 대꾸할 틈을 찾지 못하는 것입니다.

그의 그림은 평범한 모습을 하고 있지만 그의 의식은 날카롭

고 깊은 데에 있었습니다. 사실 그것을 평상의 설명 언어로 말한다는 것은 불가능합니다. 장욱진은 그런 헛노력을 하지 않았습니다. 사실 그것은 피로한 일입니다. 그럴수록 그와의 대화는 재미있고 신나는 것이었습니다.

장욱진의 그림은 모두가 시골 풍경입니다. 집들도 그렇고 산과 나무는 물론 그렇고 짐승들도 모두 시골마당에서 노는 것들입니다. 개·돼지·닭·소·참새·해와 달, 모두가 시골 풍경입니다.

계속 반복하다 보니 나중에는 모두가 한 식구처럼 되었습니다. 그러다가 나이가 들어감에 따라 그것들이 도인의 모습으로 변화해나가는 것입니다. 닭도, 개나 돼지도 나무와 새들도 모두 정신적인 모습을 하게 됩니다. 모두 어울려서 도인들이 노는 도인의 풍경을 만들었습니다. 나무가 그저 멍청하니 서 있는 것 같지만 그것은 성숙한 인간의 모습, 도인의 모습입니다. 선화禪 畵 같고 인도의 고대 성화聖畵 같은 모습을 띠게 됩니다.

그래서 지금 장욱진의 일생을 총별하면서 그의 길은 '깨달음의 도정道程'이었다는 것을 알게 되었습니다. 위험한 생각이기는 하지만 그렇게 믿어집니다. 20세기 현대미술의 흐름에서 볼 때 참으로 예외적입니다. 그래서 그는 고독했습니다. 처음에 발 디딘 자리는 소박素朴이었습니다. 그러나 중반의 세계에 접어들면서 정신세계, 그 깊음의 세계 쪽으로 지향했습니다. 그것이 노년에 가서는 노골화합니다. 그때부터는 완전히 혼자 상태가 되

었습니다.

그 무렵 장욱진이 무슨 생각을 하며 지냈을까 하는 것이 매우 궁금했습니다. 그러나 그것은 그림에 다 표현되어 있습니다. 내가 보는 것이 옳은지 그른지 그것은 장욱진 자신이 잘 알 것입니다. 이런 세계는 고전적인 예술관이라고 할 수 있겠는데, 장욱진 예술세계를 생각하는 마당에서 한 번쯤 우리가 유념해볼 만한 일이 아닐까 생각합니다. 종교와 예술이 분리된 오늘날에 와서 이와 같은 예술의 태도가 어떤 의미가 있나 하는 문제입니다.

장욱진의 그림을 서구 현대미술사에다 기준을 놓고 보면 소박주의, 상징주의, 또 초현실주의 등 그런 쪽에다가 견주어서 생각해볼 수도 있습니다. 그러나 그런 일만은 아니다 하는 생각을 나는 해봅니다. 문명 발생 이전의 원초 시대의 양식에 보다 가까운 그런 종합적인 감정이 아닐까 생각합니다. 물론 누구의 그림이든 간에 역사로부터 독립해서 발생할 수도 없고 또 존재할 수도 없습니다. 예술가는 모든 것을 다 보고 생각을 해나가는 것입니다.

선생의 그림은 한국의 역사, 동양의 역사에 보다 깊은 맥이 있다고 여겨지는 것입니다. 그의 사고하는 태도와 삶의 태도로 보아서도 맥은 동양의 정신세계 쪽에 깊이 맺어져 있다고 보인다는 것입니다. 직접 그런 대화를 나눈 적은 없습니다. 그러나 확실할 것으로 생각됩니다. 그는 누구하고도 얘기할 상대가 없

었습니다. 그래서 그의 삶이 마치 세상과 외면한 것 같은 그런 모습으로 보입니다.

사실 그는 세상을 멀리 놓고 살았습니다. 무슨 책을 읽는다는 말도 들어본 적이 없습니다. 무언가 강렬한 진실이 있습니다. 때문에 그의 그림에는 사랑이 가득 담겼습니다. 장욱진의 그림에서 우리가 우선 느끼는 것은 사랑의 감정입니다. 보는 사람과 감정적으로 아주 가까운 것입니다. 친근함이 있습니다. 진실이 없다면 그런 감정은 형성이 안 됩니다.

그 만년, 용인에 사실 때의 그림들은 아직 못 본 것이 더러 있습니다. 대충 보기에도 생각이 그림으로 표현되는 데 '노골화' 합니다. 여과하는 과정에서 한 단계를 빼는 것입니다. 이른바 회화적인 수식을 되도록 건너뛰고 골격만을 제시하는 것입니다. 이것은 매우 어렵고 위험한 일이기는 하지만, 높은 예술가는 대개 그 경지에 도전합니다. 예술의 한계점, 그 끝자리에 가면 그런 문제에 당면합니다. 완당의 〈세한도〉라든지 마티스의 마지막 단계가 그렇습니다. 예술이라는 것은 정신의 진행입니다. 그 경지는 참으로 볼만한 풍경이라고 생각됩니다.

나는 장욱진이 그림 그리는 것을 본 적이 없고 그림에 대해서 말로 하는 것을 들은 적이 없습니다. 하지만 그는 그림밖에 한 일이 없고 붓을 놓은 적이 없고, 그림 말만 했다는 것 또한 사실입니다. 작은 그림을 만들었다는 것에 대해서 특별한 의미가 있

다고 생각하는 것입니다. 문명 발생 이전의 원초의 종합적인 감정으로의 회귀, 특히 동양 정신에 뿌리를 두고 '깨달음의 세계'로 가는 길을 그림으로 실현하고 있다고 생각합니다. 그가 어디까지 갔는가 하는 것은 두고두고 생각해볼 일입니다.

위대한 천재들을 생각할 때 '어쩌면 이럴 수가……' 하는 느낌을 받습니다. 한 시대에는 그런 몇 사람의 예술가가 있습니다. 그들이 이룩한 일과 그들의 삶을 점검해보면 꼭 하늘이 시켰다고 믿을 수밖에 없는 오묘함이 있습니다. 화가 장욱진이 그런 이입니다. 인력에는 한계가 있는 것이고 그 오묘함의 세계는 하늘의 뜻입니다. 장욱진에게 내린 축복일 뿐만 아니라 세상에의 축복입니다.

그 정신적인 것, 깨달음에로의 길

장욱진 선생에 관한 이야기는 시작도 막연하고 끝맺음 또한 막연할 것 같다. 그와 마주하고 있으면, 서론을 접어놓고 말이 시작되고, 끝도 없는 이야기를 하다가 도중에서 끝나버리고 만다. 30년 전 그림에서 이미 끝나버린 것 같다는 생각을 했었는데, 80을 바라보는 지금 그는 시작과 같은 그림을 그리고 있다. 나는 장욱진 선생의 젊은 시절의 모습을 상상할 수가 없다. 노상 만나왔기 때문인지 현재의 얼굴만이 보이고 있다. 현재의 기상이 나를 사로잡고 있어서 과거에로 생각을 진행시킬 수가 없는 것이다. 얼마 전 성모병원에서 그를 만났을 때 늙었구나 하고 세월의 무상함을 실감했다. 그러나 한편 생각해보면 그는 옛날

에도 늙어 있었다는 착각을 일으키게 되는 것이다. 20일 동안에 청하青河를 마흔 병이나 드셨다니 그건 또 젊은 사람들의 행장이 아닌가. 장욱진 선생하고 만나면 시간이라는 개념이 날아가 버리고 만다. 이야기는 결론부터 시작되고 그게 또한 시작이다.

20여 년 전의 일이었다. 오래간만에 몇몇 친구들이 장 선생을 모시고 혜화동 로터리에서 회동키로 되어 있었다. 나서다 보니 너무 시간이 일러서 나는 선생 댁으로 먼저 들렀다. 이런저런 이야기를 하다가 묘하게도 살림살이 문제가 얘기되었다. 무심코 월급의 높낮음에 대한 말을 한 것 같다. 그럭저럭 시간이 되어 술상 앞에 여럿이 앉게 되었다. 한 잔을 드시더니 "비교하지 말라!" 하고 벽력같이 소리치는 것이었다. 그리고 계속이었다. 다른 친구들은 무슨 영문인지 아무도 짐작하지 못했을 것이다. 나 혼자만이 그 말의 뜻을 알고 있었다. 장장 서너 시간을 계속하였는데, 그러는 가운데 모두가 대취하고 말았다.

듣다듣다 나중에는 화가 단단히 났지만 틀린 말씀이 한 마디도 없어 어떻게 항거할 수가 없었다. 나는 나로서 족한 것이지 왜 남하고 비교하는가. 그래서 갈등이 생기고 열등의식이 생기고 자아가 망가진다. 그림이란 무엇인가. 결국 자아의 순수한 발현이어야 하지 않는가. 비교하다 보면 절충이 될 뿐이다. 누구의 그림이 좋다 하여 그것을 부러워하여 내가 그렇게 그리고자 한다면 그게 어디 그림인가. 자존심을 가져야 할 것이다. 남에 대

해서 인정할 것은 다 인정하고 자기는 자기로서 독립할 수가 있어야 한다. 예속된다는 것은 자아의 상실이다. 너를 찾고 너를 지켜라. 자유에로 가는 길이 거기에 있다.

물론 장욱진 선생은 그런 스타일로 말씀하시지 않는다. 선문답하듯이 단편적인 외마디소리뿐이었지만 그것을 지금 풀어보자면 위와 같은 이야기가 되지 않을까 싶다. 비교하지 말라. 그는 비교라는 말조차 싫어했다. 그것은 그의 그림을 생각해보면 금방 이해할 수가 있다. 그는 일찍이 서구의 미술사조에서 이탈하였다. 아마도 장 선생은 그 무렵 대단한 결심을 하였을 것이다. 언제부터 그렇게 하셨느냐고 물어본 적이 있었는데, 동경 시절에 학교에서는 학교 그림을 그리고 하숙집에 와서는 자기 생각을 그렸다고 하였다. 남북전쟁의 끝 무렵 〈독〉이란 그림이 있었는데 40년대 말쯤 이미 소위 장욱진의 그림이 탄생한 것이다. 그런 선각자였으니 오죽이나 많은 고뇌를 하였으랴. 그래서 그런 내심의 사정이 돌출구를 만나서 총알처럼 쏟아져 나온 것이다. 그 화살을 하필이면 내가 맞게 된 것이다.

내가 미술대학 재학 시 어느 여름방학 때가 아니었던가 싶은데, 선생이 반도 화랑에서 개인전을 하고 있었다. 시골에서 기차를 타고 서울에 와서 전시장엘 들렀더니 마침 계셔서 만날 수가 있었다. 보자마자 나가자는 것이었다. 골목집 대폿집으로 갔다. 일본 사람이 자꾸 졸라서 한 장 팔았는데 한잔하자는 것이었다.

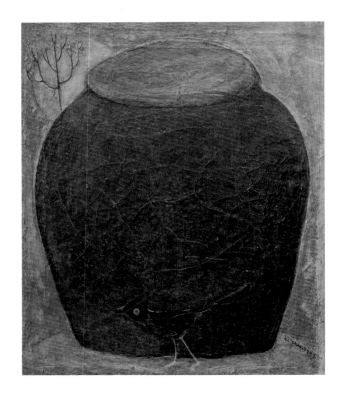

〈독〉, 캔버스에 유채, 45×37.5cm, 1949

내가 장욱진 선생을 만날 때는 술상 없는 날이 드물었다. 혜화동 시절에는 으레 '공주집'으로 달려간다. 그냥 뵙고 싶어서 발길이 가는 것이지만 나는 항상 무슨 말씀을 듣고자 하는 자세로 있었다. 선생도 그렇고 또 나도 그런데 인사라는 게 없다.

장욱진 선생은 한 모금 들고서야 말을 시작한다. 인사 대신에 첫마디부터 공격이다. 죄다 기억하리라 마음먹어도 듣다 보면 어느새 나도 취해버려서 다음 날 생각해보면 무슨 말씀이었는지 하나도 기억해낼 수가 없는 것이다. 아마도 나처럼 많이 혼나본 사람도 드물 것이다. 나는 늘 혼자서 찾아다녔기 때문에 공격의 화살을 혼자 받을 수밖에 없었다. 옆에 누군가 한 사람이라도 있으면 화살을 나누어 받을 텐데, 처음 만나는 사람들은 당황해서 저런 사람도 있나 하고들 생각한다. 나는 오랜 기간 단련이 되다 보니 이젠 아무렇지도 않게 되었다. 그래서 밖에서 엔간한 욕쯤 들어도 괜찮은데 선생으로부터 워낙 단련이 되어서 그런 것이다. 나는 이 나이 되어도 장욱진 선생을 수없이 만났지만 무슨 용건을 가지고 뵌 일은 단 한 번도 없었다. 그렇기 때문에 이야기의 시작이 없고 항상 끝 또한 없는 것이다.

한번은 이런 일도 있었다. 선생이 한창 매직 그림을 그릴 때였다. 한 뭉치를 그려놓고 보라 하시면서 한 장 가지라는 것이었다. 그러면서 하시는 말씀이 동학사엘 몇 번 갔었는데 갈 때마다 비가 온다, 그런 이야기였다. 나는 그때 어찌나 우스웠던

지 체면 불고하고 배를 쥐고 웃었다. 구름이 몰리다 보면 비가 되는데, 용은 구름을 몰고 다닌다는 말이 있다. 그러니 자기가 용과 같다는 말씀이 아닌가. 장욱진 선생의 말을 듣고 있노라면 어디까지가 농담이고 어디까지가 진담인지 알 수가 없다. 자기 이야기를 하고 있는 것인지 나를 염두에 두고 하는 것인지도 분간하기가 어렵다. 자기 독백인지 나를 혼내는 것인지 종잡기가 어려운 것이다. 지금 생각해보면 대부분 자기 독백이었을 것 같다. 자기 얘기를 하기에도 창창한 것인데 어찌 남의 얘기까지 생각해서 하랴. 장욱진 선생은 남의 얘기 하는 법이 별로 없다. 그는 사무적인 얘기를 싫어하였다. 체질적으로 어울리지 않았다. 부득이 필요할 때가 있는데 그럴 때면 얼른 끝내고 먼지 털 듯이 이내 황당무계한 세계로 도망친다.

나에게 잊지 못할 몇 분의 스승이 있다. 이동훈 선생은 황소이고 김종영 선생은 학이고 장욱진 선생은 용상龍像이라고 생각한다. 근면 소박한 이동훈 선생, 청렴 고고한 김종영 선생, 자유분방한 장욱진 선생. 나는 그런 스승들을 만날 수 있던 것에 감사하고 있다.

전원이 그리워 선생은 항상 밖으로 뛰쳐나갔다. 도시가 시끄러워서 견디기가 어렵다는 것이다. 덕소로 갔다가 거기가 번화해지니까 돌아오고 수안보 깊은 마을로 갔다가 또 돌아왔다. 그리고 이제는 신갈 쪽으로 자리를 잡았다. 19세기의 프랑스였

더라면 고갱처럼 타이티로 도망쳤을지도 모른다. 그러나 장욱진 선생은 숙명적으로 한국을 떠날 수 없는 조건을 지니고 있다. 한국의 문제를 떠나서 선생의 세계가 성립될 수 없는 것이다. 한국의 과거 그리고 한국의 자연이 그의 고향인 것이다. 돼지, 강아지 그리고 까치들, 그가 어린 시절을 보냈던 충청도 내판의 풍경들일 것이다. 그는 아마도 개량종 짐승들을 그리지 못할 것이다. 그가 만약에 셰퍼드를 그린다면, 그가 만약에 잉꼬를 그린다면…… 그것은 아마 상상도 못할 일일 것이다. 그는 참새를 그린다. 참새는 우리 조상 대대로 민중의 삶 속에서 같이 놀던 짐승이다.

덕소 시절에는 강이 그림 속으로 많이 들어왔다. 강이 있고 뒤에 산이 있고 하늘에는 새가 자주 날았다. 한번은 매직으로 된 그림이었는데, 하얀 하늘에 네 마리의 새가 줄지어 서편으로 날아가고 있었다. 나는 장난삼아 "선생님 저게 무슨 새입니까." 하고 물었다. 그는 기다렸다는 듯이 "참새지." 하였다. 그래서 내가 말을 받아서 "참새는 그렇게 날지 않던데요."라고 하였더니 선생은 "내가 시켰지." 하였다. 내가 시켰지! 하는 그 말씀이 두고두고 잊히지가 않는다. 내 그림 속에서는 무엇이든지 내가 시키는 대로 해야 되는 것이 아닌가. 브란쿠시의 유명한 절구가 생각난다. "제왕처럼 명령하고 노예처럼 일한다." 내 화면 속에서는 무엇이든지 명령하는 대로 따라야 한다. 한 치의 오차

도 있을 수 없다. 내 화폭 속에서는 내가 제왕인 것이다.

어쩐 일일까. 그는 꽃을 그리지 않는다. 그는 잎이 무성한 여름나무를 그린다. 박수근은 이른 봄 몽우리 지는 과수원의 꽃을 그렸다. 늦은 가을, 추운 겨울의 잎이 다 떨어진 나무를 그렸다. 같은 시대를 함께 살았으면서도 장욱진 선생은 봄 풍경이 없고 가을, 겨울 풍경이 없다. 여름 풍경뿐이다. 무더운 여름, 그 나뭇잎들 속에서 새들이 놀고 원두막 안에는 웃통을 벗어젖힌 촌부가 앉아 있다. 생명이 활활 타오르는 찬란한 여름, 그리고 여름밤의 풍경들.

그것은 낭만이라고 쉽게 넘겨짚을 일이 아닐 것 같다. 그가 말로 하지 않으려 하는 무언가 심오한 장욱진 나름의 사상에서 연유되는 것으로 보아야 하지 않을까 싶다. 그의 하늘에는 해가 많다. 가끔은 그 하늘에 달도 함께 있고 어린 시절의 세계가 현재와 분리되지 않은 채 동시적으로 살아 있다. 그에게 있어서 시간이라는 개념은 현실을 초월해 있는 것이 아닐까. 우리들이 잃어버린 원초의 꿈의 세계를 그는 지키려 하였다. 그리하여 일생을 그곳에서 고독하게 싸워서 이겨낸 승리자로서의 장욱진이 되었다. 특히 오늘날과 같이 가치가 혼돈된 세계에서는 정말 위대한 일이라고 생각된다. 장욱진 선생의 그림은 한국 사람이어야만 그릴 수 있는 그림이다. 요즈음과 같은 국제화 시대에 있어서 지역적인 특수 요인을 갖고 있다는 것이 후진적인 형태로

보일 수도 있을 것이다. 그러나 근본적으로 생각해보면 이런 시대일수록 특수 요인을 찾아서 지킨다는 것이 중요한 문제라고 생각한다. 본원本源으로의 회귀, 그래서 장욱진 선생은 고독하다. 한국 사람 아니면 그릴 수 없는 그림, 장욱진 아니면 그려낼 수 없는 그림, 그것이 장욱진의 그림이다. 어찌나 외골수였던지 유사한 장욱진이 있을 수가 없는 것이다. 그는 이즈음 더더욱 고독해졌다. 철저하게 회화이면서도 세계미술사의 어디에다 비교해도 분석하기가 어렵게 되어간다. 치열한 전투가 그의 내부에서 끊일 사이 없이 일고 있다. 치열한 정신력으로 하여 그것을 지탱한다. 화면의 긴장감이 조금도 늦춰지지 않고 있다. 얼마나 장한 일인가.

캔버스에는 물감이 최소한도로 발라진다. 그 인색함이 회화성의 아주 가장자리까지 다다르고 있다. 화면 구성의 기준선에서는 벌써 떠났다. 그가 늘 그리고 있는 나무는 나무라는 상식을 벌써 떠났다. 모든 것이 상징성으로만 남아 있다. 앞으로 어떻게 갈 것인가. 그러나 장욱진 선생의 숙명은 캔버스에서 떠날 수가 없는 데에 있다. 그러면서 그는 캔버스의 가장자리에서 떠날까 말까 하는 형국으로 앉아 있다. 근년에 않던 술 바람이 찾아왔다. 그림이 안 풀린다는 것이다. 그리하여 그는 몸을 다치고 병상에서 "이제 그림이 좀 될 것 같다."고 말한다. 젊은 시절 그는 "그림 그린다는 것이 정신과 육체를 소모하는 것"이라고 말

하였다. 그런 면에서도 장욱진 선생은 조금도 달라진 게 없다. 그 긴장감, 그 매력, 그 위트, 그 여유…… 고향산천이 지금 그대로 있는 것처럼 장욱진 선생도 그대로이다.

미술대학이 연건동에 있을 적에는 혜화동 댁이 가까워 심심하면 놀러 다녔는데, 70년대 중반쯤 태릉으로 이사 가면서 발길이 좀 뜸해졌다. 하루는 현관 벨을 눌렀더니 이내 문이 열리고 선생이 앞에 떡 버티고 서 있는 것이었다. 대낮인데 이미 대취해 있었다. 느닷없이 일갈하는데, "너, 나한테서 떠난 걸 내가 알아!" 하는 것이었다. 나는 순간 그게 무슨 뜻인지 알아차렸다. 왜 요즘 자주 안 나타나는가 하는 뜻은 물론 아니었다. 말로는 설명이 어려운 어떤 미묘한 문제가 있는데, 저분이 어떻게 내 마음속을 들여다보았을까. 나는 당황하지 않을 수 없었다.

나에게는 두 분의 큰 스승이 있었는데 그중 한 분이 장욱진 선생이고 또 한 분은 조각가 김종영 선생이다. 두 분 다 내가 미술대학에 입학하고 나서 만나게 되었는데, 김종영 선생은 교실에서 만나고 장욱진 선생은 교실 밖에서 만났다. 교실 안에서는 철저하게 김종영 선생을 만났고 교실 밖에서는 장욱진 선생을 철저하게 만났다. 미술대학 4년간을 그렇게 생활하였다. 졸업 후 나는 혼자서 길을 찾아나서야 했다. 참으로 막막하였다. 그럴 때 두 분은 내 앞에서 말없이 서 있었다. 침범할 수 없는 거대한 모뉴망으로 항상 거기에 있었다. 말하자면 하나의 우상이었다.

두 분은 서로 달랐다. 김종영 선생은 동양을 잘 이해하면서 서구의 조형사고로 행동하였고, 장욱진 선생은 서양을 잘 이해하면서 동양적 사고로 행동하였다. 한 분은 그리스를 근간으로 하고 있고 한 분은 노장老壯과 불교를 근간으로 하는 동양적 사고를 지니고 있는 듯싶었다. 어찌 보면 상극인 듯도 싶은데 공통되는 점도 많았다. 그러니 저것을 어떻게 소화해야 될 것인지 막막하였다. 김종영 노선을 따르자니 장욱진의 중요함을 버릴 수가 없고 장욱진 노선을 따르자니 김종영의 중요함을 버릴 수가 없었다. 나는 그 사이에서 많은 갈등을 겪어야 했다. 술 취한 사람 모양 이리 쏠렸다 저리 쏠렸다 수없이 반복하였다. 나는 싸워야 했다. 나의 길을 찾는 싸움이기도 했고, 또 그것은 두 분으로부터의 탈출을 시도하는 싸움이기도 했다. 어찌 보면 그것은 세계미술사와의 싸움이기도 했는데, 왜냐하면 두 분의 내면에는 세계미술사의 여러 가지 문제가 들어 있는 것으로 보였기 때문이었다. 어떤 때 나는 이렇게 생각하였다. 자, 이제 장욱진으로부터 벗어났다. 또 어떤 때 나는 이렇게 생각하였다. 자, 이제 김종영으로부터 벗어났다. 그러나 마주하고 보면 나는 아직 두 분의 영토 속에 있는 것이었다.

"너, 나한테서 떠난 걸 내가 알아." 그 말 속에는 그런 복잡한 사연이 있는 것이었다. 내가 저쪽으로 가다 보면 이쪽에서의 견제가 있고 또 이쪽으로 가다 보면 저쪽으로부터의 견제가 있었

다. 물론 그 두 분이 실제로 견제를 하고 있었던 것은 아니라고 생각한다. 나의 내면에서 그렇게 의식이 되었다고 보아야 할 것 같다. 그런데 그때 장욱진 선생이 어떻게 그걸 알았을까. 나는 그런 사정을 입 밖에 낸 적이 한 번도 없는데 말이다.

그것은 형태의 문제뿐만이 아니고 생활 경영의 문제, 즉 삶 전체와 직결되는 문제였다. 나는 많은 세월을 방황하고 갈등하였다. 김종영 선생은 일생을 서울대학교 교수로서 바깥으로 한 발자국도 행동한 일이 없는 분이고, 장욱진 선생은 불과 몇 해 만을 교직 생활을 했을 뿐 일생을 야인으로 일관하였다. 그것 한 가지만 보아도 두 분의 성격이 얼마나 다른가 하는 것이 증명되고도 남음이 있을 것이다. 나는 선택을 하려 했고 그리하여 어떤 결론을 찾으려 하였다. 그러나 결론이 나질 않는 것이었다. 그걸로 해서 나의 한창 나이를 다 보냈다고 해도 과언이 아닐 정도로 많은 시간이 흘러갔다. 현실과 이상, 지역성과 국제성, 특수성과 보편성, 개체성과 총체성, 남성적인 것과 여성적인 것, 감추어진 것과 드러난 것, 동양과 서양 등 상반되는 많은 문제들에서 생각하였다.

나이 마흔을 훨씬 넘기고서야 나는 깨달았다. 왜 내가 둘 중 하나를 버리고 하나를 선택하려 했나, 둘을 다 끌어안을 수는 없었나, 그런 생각이 나는 것이었다. 모든 것은 양면성을 갖고 있다. 한 개체 안에서도 두 성격이 작용한다. 한 순간에도 나는

두 가지 생각을 하고 있다. 그것이 당연한 것이 아닐까. 결국 둘을 다 수용함으로써 나는 둘로부터 자유로울 수가 있었다. 지금도 가끔 생각난다. 벨을 눌렀을 때 이내 문이 열리고 앞에 버티고 서 있는 장욱진 선생. "나한테서 떠난 걸 내가 알아!" 하시는 그 놀라운 직감력.

장욱진 선생은 수리적인 계산을 하지 않는다. 상념想念이 있고 거기에 회화를 접근시키려 한다. 상념은 변화하고 있다. 그의 그림은 거기에 따라가지를 못한다. 그림이 그의 상념을 따라잡았는가 했을 때 벌써 그것은 다른 데로 움직여가고 있었다. 또 거기에 접근했는가 했을 때 그의 상념은 다른 데로 도망치고 있었다. 그리하여 장욱진 선생은 계속적으로 반복하고 있는 듯이 보인다. 사실 반복이라고 볼 수 없다. 그 길을 또 밟아서 한 발자국 다른 세계로 이주하는 것이다. 그는 계속 반복하면서 조금씩 보다 깊은 세계를 향하여 들어가고 있다. 그렇기 때문에 장욱진 선생의 그림을 양식의 변화를 통해서 규명하려고 하면 무리가 생길는지도 모른다. 10년쯤 지나고 보면 진행이 보인다. 매일같이 실로 눈에 안 뜨일 만큼 조금씩 움직이고 있다. 그러면서 그는 그 일로 땀을 흘린다.

그는 직관을 우선한다. 수리적인 계산이라든지 논증이라든지 하는 문제를 뒷전으로 접어둔다. 직관으로써의 도전이다. 그는 처음부터 뛰어가서 끝 지점에 이르러 그 벽을 1밀리미터 깨고

들어가는 것이다. 온 힘을 가다듬고 총체적으로 몰고 가서 벽에 부딪치고 그 벽을 허물어내는 것이다. 마치 망치로 암벽을 깨어 들어가는 형국과 같다 할까. 그것을 계속 반복한다. 그리하여 10년쯤의 간격을 두고 보면 그가 얼마나 진행하고 있었나 하는 것이 가시적으로 나타날 것이다. 장욱진 선생의 그림을 초기부터 시작해서 한 줄로 늘어놓고 보면 그의 아픈 나날이 역력히 보일 것이다. 그는 그렇게 하여 한결같은 일생을 살았다.

이 이야기를 하다 보니 장욱진 선생이 존경하던 노수현盧壽鉉 선생의 일이 생각난다. 일제 말기 때의 일인데, 술 먹기 대회가 있었다 한다. 노 선생이 2등을 했는데 그날 저녁의 일이었다. 밤이 늦었는데 어떤 조그마한 사람이 남대문을 향하여 뛰어갔다가 우뚝 서고, 물러났다가 또 남대문을 향해서 달려갔다가 문 앞에 이르러 우뚝 서기를 계속하더라는 것이었다. 하도 이상해서 파출소 순경이 불러다가 물어보니 남대문을 뛰어넘으려 한 것인데 앞에 가서 보면 너무 높고 멀리로 물러서서 바라보면 문제없을 것 같아서 그러고 있노라는 이야기였다. 그분이 바로 노수현 선생이었다. 장욱진 선생의 도전이 바로 그런 것이 아닐까 싶다. 사다리를 만들든가 하는 것이 서양적인 범례일 텐데 장욱진 선생은 정신적으로 정복하려 한다. 얼핏 무모한 것 같지만 계산이 미치지 못하는 곳을 뛰어넘는 정신의 차원이 또 있다고 믿어야 할 것 같다.

장욱진 선생은 비교적 초년기부터 자기의 어떤 특수성을 발견하고 그것을 계속 고집하였다. 그는 그 자리에서 40년간을 자기심화의 사업에 전적으로 매진하였다. 그가 그 자리에서 끄떡 않고 앉아 있는 동안 서울의 화단에는 여러 개의 회오리바람이 불어왔다간 어디론가 사라져갔다. 액션 바람이 있었다. 한일 국교가 수립된 뒤에 일본 바람이 있었다. 내부로부터는 민족적 민속 바람이 있었다. 미니멀 바람, 극사실 바람, 추상표현주의 바람, 민중미술 바람 등이 몰려오고 밀려가고 하는데, 그 속에서 그는 애초의 그 자리에 그냥 앉아 있었다. 바람에 흔들리지 않고 아랑곳하지도 않았지만 바람이 몰려올 적마다 그는 고독했다. 그럴 적마다 그는 옷깃을 여미고 보다 강해졌다. 바람이 그를 넘어뜨리지 못했고 그로 해서 오히려 단단해지는 것이었다. 덕소 시절 한때 그는 실로 필사의 노력으로 어떤 바람을 견디어 냈다. 많은 바람을 이겨내면서 내부의 충실도가 짙어졌고 마침내 여유를 얻었다. 그는 당당하다. 그는 지금 아마 반쯤 신선이 되었다고 자만하고 있을는지도 모른다. 그렇게 장욱진 선생은 노년으로 갈수록 만만한 패기로 하여 스스로를 즐기고 있는 것이다.

　　거대한 서구미술사 앞에서 정면으로 항거할 수 있었던 장욱진, 그 그림이 어찌 되었든지 간에, 제3 세계권에서는 단연코 두드러진 기념비적 존재가 장욱진 선생이다. 그의 끈질긴 정신력

과 만만한 기백은 높이 정립되어야 할 것이다. 서구미술의 여러 가지 문제를 받아들이기에 여념이 없었던 시기에 거기에 항거할 수 있었고, 또 그것을 형태로써 해낸 장쾌함이 있었다. 화면 구성하는 것이라든지, 물감 바르는 방법이라든지, 형태를 파악하는 소묘의 문제에 이르기까지, 장욱진 선생의 경우 전혀 엉뚱하게 처리되고 있다. 서구권의 방법하고는 전혀 다르다는 것을 알아볼 수 있을 것이다. 그것은 오히려 동양화의 방법에 보다 연결되어 있다. 명암도 없고 면面도 없고 투시법도 없고 화면 분할도 없고, 그리하여 마치 어린이가 사물을 파악하는 것과 유사하게 보인다. 비례 감각과 공간 감각 등이, 굳이 미술사에 접목시켜 보고자 한다면, 원시미술이나 한국의 민화 쪽에 그 뿌리를 두고 있지 않을까 싶다. 그런 모든 것을 장욱진 선생은 참으로 오묘하게 특이한 방법으로 성공하였다. 그러노라고 장욱진 선생은 많은 까다로운 생각을 했고 또 그것을 추진하느라 오늘도 땀을 흘리고 있다. 장욱진 선생의 그림은 아이들도 보고 즐겁다고 한다. 생각할 시간을 갖기에 앞서 우선 즐겁게 전달되는 것이다. 공감대가 형성되는 것이다. 나도 저렇게 생각했다든가 마치 내가 그린 것 같다는 이상한 쾌감을 느끼는 것이다. 그 그림을 그리는 장욱진 선생은 까다롭고 까다로운 생각으로 진땀을 빼는데, 보는 사람은 너무도 쉽게 독해讀解해버리고 만다. 누구든지 장욱진 선생의 그림을 보는 순간 저 그림은 나도 잘 안

다고 생각한다. 선생의 그림이 갖고 있는 또 하나의 진기한 면인 것이다. 현대의 그림이 가지고 있는 일반적인 함정, 즉 난해한 문제에서 그는 제외되고 있다. 그것 또한 매우 중요한 무엇인가를 시사해주고 있다. 그림은 그렇게 까다롭고 알기 어렵게 되어야만 하는가. 그림을 그리는 사람은 까다로운 많은 것을 겪어야 하는 것이지만 그림 자체는 쉬워야 할 것 같다. 진리는 간단하다. 그것을 터득하기까지는 한없이 어렵다. 하나 알고 보면 간단한 것이라고 한다. 누구든지 당연하다고 생각한다.

나는 쉬운 그림을 그리고 싶다는 생각을 늘 하고 있다. 많은 이야기를 담고자 할수록 그림은 간단해지는 것 같다. 그것이 사람들의 감정에 쉽게 유통한다. 마치 가족들을 보는 것처럼. 이웃 사람들을 만나는 것처럼. 그리고 늘 보는 풍경들이 펼쳐진 것처럼 거리감이 없고 부담감이 없다. 그림이란 것은 그 양태樣態가 어떤 모습으로 되었든지 간에 결국 자연과 동질의 것이 아닐까. 자연은 모든 것이 신비하고 경이로우며, 결국 요란스럽지 않고 당연하게 보인다. 그림은 인위적인 것이면서도 그것이 자연의 핵에 연결되면 새로운 자연으로서의 힘을 얻는다. 그것은 요란스러울 수가 없다.

장욱진 선생의 경우 그의 예술은 종교와 매우 인접해 있다. 회화를 종교로 생활하고 있는 듯이 보인다. 갈수록 자유롭고 깊어지며 평화로워진다. 근원根源을 향해서 계속 진행하고 있는

듯싶다. 그래서 그는 정지해 있을 수가 없는 것이다. 그에게 있어 진행의 중단은 곧 죽음을 의미하는 것인지도 모른다. 그는 그침 없는 길을 가야 하고 그래서 고단하면서도 가산되는 즐거움으로 해서 하루를 유지한다. 그는 종국의 어떤 것을 믿을 필요가 없을는지도 모른다. 하루의 진행으로 족하다 생각할 것이다.

근간의 예술은 종교로부터 분리되어 있다. 장욱진 선생은 분리되기 이전의 세계를 살고 있다. 어쩌면 그것은 분리된 다음의 세계인지도 모른다. 나는 그렇게 믿고 있다. 분리되기 이전으로 돌아가는 것, 역행의 고통을 딛고서 그는 자유롭다. 역행이야말로 근원을 찾는 지름길일지도 모른다.

장욱진 선생의 예술 세계는 선善의 문제로부터 분리되지 않는다. 예술이 종교로부터 떨어져 나올 때 미美가 선으로부터도 분리되었다. 그런 것을 잘 알고 있는 선생이 어찌해서 미와 선을 합치는 고전적인 예술관을 갖게 되었는지 알 수가 없다. 아마도 그의 체질과 우선 상관되는 게 아닌가 생각해본다.

옛날의 미학은 동서를 막론하고 미 속에 선이 있고 선 속에는 미를 포함하고 있다고 믿었다. 근대의 서구미술은 미 속에서 선을 지워버렸는데, 공功도 있지만 과過도 있다고 보인다. 장욱진 선생의 그림에는 착한 짐승들, 착한 사람들만 등장하고 있다. 아주 초기의 그림들로부터 지금에 이르기까지 일관한 맥을 이루고 있다. 옛날에는 순진무구한 사람들의 얼굴이던 것이 나이가

들어감에 따라 속이 밝은 얼굴로 변모하고 있다. 밀레도 반 고흐도 좋은 사람을 그리고자 했는데, 그래서 농사하는 사람이 되었고 일하는 촌부가 되었다. 장욱진 선생의 화면에 나타나 있는 사람들은 모두가 법이 없어도 잘 살 사람들이다. 그 표정들을 단순한 필법으로 용케도 찾아 표현한다. 약고 교활하며 어깨에 힘주는 사람들을 그리지 않는다. 지위가 높은 사람, 고민스러운 사람들을 그는 그리지 않는다. 미와 선을 한통으로 보는 고전적 예술관으로 하여 그렇게 되는 것이 아닐까 싶다. 그것이 그가 일생 동안 추구한 삶의 형태, 그 자체이기도 하였다.

장욱진 선생은 기행 기담들을 많이도 만들었다. 주변 사람들이 모여서 한번 얘기가 시작되면 할 얘기가 많아서 차례 기다리기가 어려울 지경이다. 그는 그렇게 하여 사람들을 즐겁게 하였다. 그는 이제 큰 나무가 되었다. 수많은 가지에 갖가지 열매들이 주렁주렁 매달려 있다. 그 풍경은 참으로 보기에 좋다. "나는 심플하다." 한잔 술이 들어가면 수도 없이 외쳐왔던 그 말들을 이제는 잊으셨나, 아니면 심플마저 졸업을 하셨나. 장욱진 선생은 요즘 적당히 웃는 것으로 말을 대신한다. 그와 마주 앉으면 나도 속으로 말을 한다. 그것으로도 충분히 즐겁다. 그는 언젠가 이런 말을 하였다.

"나의 제작 과정에 있어서 그리는 행위는 즐겁다. 그러나 정리

하여가는 데는 큰 고통이 따르는 법이다. 역설적인 말 같기는 하나 이러한 과정이 나에게 또한 무한히 즐거운 순간순간을 마련해 준다.

나는 고요와 고독 속에서 그림을 그린다. 자기를 한곳에 몰아세워놓고 감각을 다스려 정신을 집중해야 한다. 아무것도 욕망과 불신과 배타적 감정 등을 대수롭지 않게 하며 괴로움의 눈물을 달콤하게 해주는 마력을 간직한 것이다. 회색빛 저녁이 강가에 번진다. 뒷산 나무들이 흔들리는 소리가 들린다. 강바람이 나의 전신을 시원하게 씻어준다. 석양의 정적이 저 멀리 산기슭을 타고 내려와 수면을 쓰다듬기 시작한다. 저 멀리 놀이 지고 머지않아 달이 뜰 것이다.

나는 이런 시간의 쓸쓸함을 적막한 자연과 누릴 수 있게 마련해준 미지의 배려에 감사한다. 내일은 마음을 모아 그림을 그려야겠다. 무엇인가 그릴 수 있을 것 같다."

장욱진 선생은 신문에다 4~5매짜리 원고를 쓰면서 대역사大役事라 하였다. 손바닥만 한 화포를 꾸미면서 땀을 흘리듯이 작은 글을 쓰면서도 그와 같이 하였다. 작은 일이 따로 없고 큰일이 따로 없었다. 그림 밖의 일이 그렇게 어렵다는 말 같기도 하고 아무튼 그런 날은 특히나 술맛이 쾌한 날이었다.

나는 선생의 댁 문턱을 수도 없이 드나들었지만 어떤 건수件

數를 가지고 간 일은 한 번도 없었다. 그냥 찾아가고 그냥 만난 것이지 무슨 일이란 게 없었다. 마음에 드는 후배나 제자가 생기면 꼭 혜화동으로 안내하였다. 이런 화가가 있다. 이런 분을 보아라. 언제부터인가 나는 혼자 다니기 시작하였다. 한번은 이런 말씀을 하였다. "저 사람은 꼭 혼자 다닌다." 아마도 내가 무언가를 찾는 데 보다 골똘한 시기가 아니었을까도 싶은데 독대가 좋은 것이었다.

1971년 나는 꿈에도 그리던 세계 일주 여행을 하였다. 넓은 세상을 보니 부러운 게 너무 많았다. 예술가 대접하는 풍경이 아름다웠다. 예술가를 세상에 알리는 사업을 많이들 하고 있었다. 저래야 되는 것을…… 우리나라는 도무지 그런 데에 관심이 없는 것이었다. 나는 돌아오자마자 열 사람의 예술가를 골라서 글을 쓰기로 마음먹었다. 물론 첫째 번을 장욱진 선생으로 잡았다. 나는 선생께 그 말씀을 아뢰고 일에 착수하였다. 모처럼 정색으로 이야기를 나누자니 어색하였다. 그래서 그런 것은 아니었지만 번번이 '공주집'으로 갔다. '공주집'은 오래된 왕대포 단골이었다. 몇 시간을 묻고 대답하고 했는데 끝에 가서는 내가 먼저 취해버려서 다음 날 생각하면 하나도 기억나는 게 없었다. 그래서 그 사업은 결국 실패하고 말았는데 훗날 소설가 강석경이 《일하는 예술가들》이라는 책을 낸 바 있다. 그때 이런 것은 내가 할 일이 아니다 싶었다. 나는 장욱진 선생한테 너무도 깊

이 홀딱 빠져 있어서 객관자의 입장에 서 있을 수가 없기 때문이기도 하였으리라. 아무런 의심도 없었고 그의 마음속에 폭 파묻혀 있었다. 무조건 복종, 그야말로 시키는 대로 무엇이든지 할 수 있을 만큼 믿으므로 그렇게 마음이 편하였다. 어떤 연인에게 한번 빠져본 경험이 있는 사람이라면 내 심정을 금방 이해할 수 있을 것이다. 만약 어떤 사람이 일생을 살아가는 과정에서 누구한테고 복종해본 경험을 못 해본 사람이 있다면 한 번쯤 반성해볼 만한 일이 아닐까 싶다. 특히나 예술가들은 감수성이 예민하고 순진한 사람들이기 때문에 의당 그럴 수 있는 것이라고 생각된다. 그리하여 어느 날 거기에서 헤어나기 시작할 때 그 쾌감이란 것이 이루 말로 다할 수가 없는 것이다. 장욱진 선생은 틀이 커서 많은 젊은이들이 그 속에서 즐겁게 놀다가 가곤 하였다. 얼마나 아름다운 일인가.

나는 그렇게도 많이 선생 댁을 찾아다녔지만 어디가 그림방인지 머리에 선뜻 떠오르지 않는다. 선생이 그림 그리는 현장을 딱 한 번 목격했을 뿐이다. 어느 겨울날이었던 것으로 기억된다. 날씨가 매우 쌀쌀하였다. 혜화동 문간방이었다. 선생은 잔뜩 움츠려 쪼그리고 앉아 있었다. 방은 어두컴컴하였다. 하도 기이해서 어떤 그림인가에 관심할 여유가 없었다. 장욱진 선생은 머리가 가장 맑을 때 새벽녘에 일을 한다 하였다. 덕소 강변에 해가 뜨고 개선장군처럼 면장네 대폿집을 향해서 성큼성큼 걸어가는

44

화가를 상상해볼 때 안됐지만 웃음이 절로 난다. 이웃마을에 예의 주가酒家가 있었는데 나는 한동안 그분이 진짜 면장을 한 사람인 줄 알고 생각하고 있었는데 나중에 알고 보니 얼굴이 길어서 면장이라 명명했다던가 그것도 장 선생다운 사연이 있는 것이었다. 한강에 아침 안개가 피어오르고 새들이 하루 일을 시작할 때 그는 긴 휴식의 시간으로 접어드는 것이었다.

　장욱진 선생은 어린애처럼 자기 자랑을 가끔 잘하였다. 모두가 엉뚱하고 맹랑한 것들이어서 주변을 웃기곤 하였는데 그중에서도 진담 자랑이 몇 가지 생각나는 것이 있다. 이런 이야기를 해서 혹시 선생께 누가 될까 염려가 되긴 하지만 밉게만 볼 수 없는 어떤 의미가 있을 것 같아서 여기 공개하고자 한다. 수화 선생이 신사실파 모임에 나오라 했다는 것과 최순우 선생이 자기 그림을 호암에 건네주었다는 것, 반도 화랑에서 전시회를 할 때 거기 묵고 있던 일본 사람이 사흘을 졸라서 할 수 없이 작품 한 점을 팔았다는 것 등이 그런 것이다. 그림에 대한 평가에 관한 것인데, 신사실파전은 6·25전쟁 때일 것이고 반도 화랑 전시회는 50년대 전반 어느 때일 것이고 호암 이야기는 60년대 말쯤의 일 같다. 반도 화랑이란 것은 지금의 롯데호텔 자리로 기억되는데 호텔 로비 어느 편에 자그마한 면적이 있었고 몇 점의 그림이 걸려 있었다. 내가 미술대학 재학 중일 때이고 여름방학이었던지 신문 보고 시골에서 올라왔다. 마침 전시장에 멀쩡하

니 서 있다가 나를 보자마자 손짓으로 나가자는 신호를 하였다. 건너편 골목에 술집이 있었고, 앉자마자 일본 투숙객이 글쎄 사흘을 조르더라는 것이었다. 꼭 손바닥만 한 그림인데 그 작품은 지금껏 행방을 알 수 없다 한다. 뒷날 동경의 미나미 화랑에서 전시회 요청이 있을 때 또 그 이야기를 하였다. 선생은 자랑을 하는데 꼭 장난같이 하기 때문에 그 심중의 생각은 듣는 사람이 알아서 읽어야 했다.

선생이 통도사에 묵는데 경봉 스님이 "뭘 하는 사람이오?"라고 물었을 때 "까치 그리는 사람이오." 했다는 이야기는 잘 알려진 일이거니와, 그가 불교에 얼마나 관심하였는가 하는 것은 아무도 알지를 못한다. 노년에 연꽃을 그리고 보살을 그리고 한 것을 보면 필시 깊은 인연이 있을 것으로 믿어진다. 장욱진 선생은 정신의 세계 쪽에로 추구해 들어갔는데 그 점은 누구도 부인할 수 없을 것이다. 도인이 없다는 이 시대에 그래서 그는 더욱 외로웠다. 한번은 가까운 혈족 어른이 매일 먹고 논다고 책망을 하셨던지 "나는 고독해요." 했다는 말이 있어서 그때 우리 몇 친구가 박장대소를 한 일이 있었다. 생전 그런 야한 말을 안할 것 같은 분의 입에서 그런 단어가 나왔다는 것이 너무나도 우스웠던 것이다. 그는 점잖은 단어를 입에 담지 않았고 유식한 말을 하는 법이 없었다. 그런 뜻은 다 속으로 걸러서 평상어체로 말을 하였다. 나는 언제부터인가 양미간에 주름이 생겼는데

그것이 못마땅해서 수시로 공격하였다. 수도 없이 들었다. "내 속이 터지면 저절로 펴질 테니까 좀 기다려달라." 하였다. 실로 여러 해 만의 응수였다. 그 후로 나한테 그 말을 일절 하지 않았다. 장욱진 선생은 도인의 길을 살아간 것 같다. 이 시대에 그림을 그리면서 도인의 길을 살아간다는 것은 매우 드문 일이었다. 그래서 그는 혼자일 수밖에 없었다. 나무를 그리는데 그 나무는 그냥 감각세계의 나무가 아니었다. 화가가 나이를 먹을수록 그 나무도 나이를 먹었다. 내 눈에는 그 나무가 어떤 인격체의 모습으로 보였다. 그런 그림은 금세기에 있어서 불과 몇 사람의 예술가들만이 가는 길이었다. 그래서 그는 고독했다. 정신의 세계는 끝에 가서 종교의 세계와 연결이 안 닿을 수 없는 것인데 장욱진 선생의 가는 길이 그렇게 맺어진 것 같다. 그의 그림은 내면의 세계가 형상으로 현현되는 것이기 때문에 색채도 현상의 세계와는 먼 거리가 생겨 있다. 그가 마지막 남긴 새 한 마리는 영락없는 그의 자화상이랄 수 있다. 창공 어딘가를 향해서 힘껏 날아오르는 새 한 마리. 내면으로 정신의 세계를 찾아 들어가는 예술가들에게 있어서는 그의 형태가 외견상으로는 큰 변화를 일으키지 않는다. 깊이에 이르는 만큼의 변화가 생기는 것이다. 이집트의 예술이 수천 년이나 같은 모습을 하고 있는 것도 그렇고, 중국의 글씨나 회화가 천년이나 그런 모양을 하고 있는 것도 같은 예이다. 장욱진 선생의 경우가 그와 같다. 장

욱진 선생의 일생에 걸친 업적을 양식의 변천으로 굳이 틀 잡아서 생각할 일은 아닐 것 같다. 내면의 추이를 보아야 할 일일 것 같다. 만년의 그림들을 보면 설화적인 면이 많이 노출되고 있는 점을 볼 수 있다. 내면세계의 이야기가 형태로 노골화하는 것이다. 그것은 매우 위험스러운 것이기는 하지만 또한 어쩔 수 없는 것인 성싶다. 완당 선생이 제주도 시절에 〈세한도〉를 그렸는데 그것은 자기 자신을 아주 노골적으로 표현한 것으로, 그러면서도 높은 예술성을 지닐 수 있다면 최고의 경지가 아닐까 싶다. 장욱진 선생은 그런 아슬아슬한 난간에서 그의 만년을 살아갔다. 삶 전체가 요약되면서 마치 손주 앉혀놓고 이야기하듯이 옛날이야기 하듯이, 그렇게 그림을 만들어갔다.

나는 그가 세상 떠나기 두 주일쯤 전에 그의 모습을 보았다. 아주 탈속한 모습이었다. 의자에 꼿꼿이 앉아 있는데, 마치 큰 사자를 앞에 보고 있는 듯싶었다. 도수 높은 안경 너머로 눈은 커다랗게 빛나고 있었고 편안하고 사랑의 분위기가 감돌았다. 지하에 있는 방을 구경하라고 오르내렸는데 마광 화강석 바닥은 그날따라 매우 따뜻하였다. 나는 밖에서 술을 한잔 걸치고 간 것인데 웬일인지 한잔 더 하고 싶었다. 매우 추운 밤이었지만 맥주를 몇 개 사다가 얻어 마셨다. 그것이 내가 스승의 집에 가서 술 내라고 한 처음이요, 또 마지막이었다. 그리고 말도 안 되는 말로 스승과의 마지막 상면의 밤은 장식되었다. 처음 상면

은 그랬었고 마지막 상면도 그렇게 하여 끝을 만든 것이었다. 그의 영혼이 연기와 함께 찬 하늘을 날고, 다음 날 새해 첫 신문 동아일보에 마지막 그린 새 한 마리 창공을 날고 있었다.

　장욱진 선생은 비범한 삶을 살고 비범한 그림을 남겼는데, 크게 궁금한 것은 어찌해서 초년부터 그렇게 외진 길을 선택할 수가 있었나 하는 것이 그 점이다. 대체로 화가들은 보통 길을 가다가 점차 외진 길로 들어서는 것인데 프랑스의 앙리 루소 말고는 그런 예를 찾아볼 수가 없는 것이다. 일찌감치 특수한 세계에다 발을 놓고 그 길을 곧장 밀고 가는 일생이었다. 그가 세상 뜨시고 제자들이 모여서《장욱진 이야기》라는 책을 만들 때 그 서문에다 나는 이렇게 썼다.

　　“외통수에다 장기 한 수를 놓고 일생을 버텼다.”

　장욱진 선생의 그림에서 사람들은 누구나가 묘한 친화력을 느끼는데, 그 힘든 길의 아픔과 진실에서 오는 것이 아닐까도 싶다. 세상 화가들과는 초년 시절부터 떨어져 있었다. 그림 속에는 세계미술사가 다 들어 있지만 형태는 장욱진만이 만들 수 있는 외골수의 몸짓으로 표현되어 있다. 그것을 보편적으로 될 수 있게끔 만들어나가는 거기에 그의 비범함이 있었다. 칼날 같은 예리함과 조금도 용서될 수 없는 준엄함이 있지마는 겉으로는

49

아이들도 그릴 수 있다 할 만큼 평이한 체體를 만들어나가는 것이었다. 장욱진 선생은 가히 천재였다. 그는 그 길을 아주 멀리 깊이 갔기 때문에 세상으로부터도 멀어졌다. 그는 그런 자기 세계에서 유유자적하였다. 그의 정신은 계승될 수 있을지언정 그의 양식은 계승되기가 어려운 것이 아닐까 싶다. 너무나도 특이해서 절충조차도 금방 표가 나기 때문일 것이다. 불가佛家에서 화두話頭 하나를 놓고 일생을 동요 없이 추적해서 깨달음에 이르고자 하는 형국과 같다고 할까. 그는 그런 끝없는 탐색의 길을, 독보의 길을 간 것이었다. 꽃을 안 그리는 그가 마지막에 가서 연꽃을 그리고 한 것을 보면 짐작되는 바가 아주 없지는 않지마는 어찌 됐든 가경佳境의 세계를 맛본 것만은 분명할 것 같다. 나는 지금 장욱진 선생의 일생을 더듬어보면서 그가 깨달음의 세계를 향해서 일로매진했다고밖에 달리 가늠해볼 수가 없는 것이다. 요즈음의 이 세상 예술이 어디에 그런 목표가 있었던가. 그의 삶은 누가 보아도 유별나게 엉뚱했지마는 그는 세상에다 사랑이라는 꽃 한 송이, 평화라는 꽃 한 송이를 던져놓았다. 아, 나는 지금 장욱진이 떨어뜨린 꽃 한 송이 바라보며 미소 짓는데 이렇게 고마울 수가 있는가. 세상이라는 어두운 밤에다 한 송이 던져진 빛나는 꽃, 그것이 장욱진 선생의 그림 아닐까. 그 꽃 같은 그림은 인위의 흔적이 말끔히 삭제된, 있는 그대로의 풍경으로 보인다.

회화적인 냄새도 씻고 인간적인 오뇌와 영욕의 냄새도 씻고 자연과 미술사로부터의 속박에서도 벗어나서 맑고 원만하고 아득히 먼 데의 고요에 이르는 그러한 참으로 고도한 상징을 구현하였다. 그것은 인간 정신의 아주 깊은 곳에 흐르는 사랑의 샘물 같게도 느껴졌다. 사람들은 그런 세계에 대한 갈증을 느끼고 있지만 선뜻 받아들이기를 다들 주저하고 있다. 세상권으로부터 고립되는 것인데 그것은 매우 두려운 것이기 때문이다. 장욱진 선생은 고립을 자초하고 단신으로 뛰어들어 인간의 이상理想, 그 종착의 지점을 향해서 돌진하는 영웅적인 표상으로 비쳐지는 것인데 그것이 나만의 심정일까. 그 자신이 말했던 것처럼 그림이란 육체와 정신의 완전한 소모였다. 삶을 그림이라는 매체를 통해서 통째로 불태웠다. 그리하여 지금은 그림만이 남았다. 그의 정신은 그림 속에 살아 있다. 장욱진 선생의 그림은 인간 장욱진 그 자체라고 보아도 틀림이 없을 터이고 그래서 거기에는 그의 고독과 오뇌와 꿈과 사랑과 초월에의 의지와 그리고 마침내 자유, 그런 모든 이야기들이 자세하게 기록되어 있다. 이제 우리들에게는 그것을 읽는 시간만이 주어졌다.

세상에서 가장 작은 그림을 만들 수 있었던 장욱진. 가장 방대한 그림을 그리려는 욕구가 거꾸로 움직여서 그렇게 되었는지도 모른다. 세상에서 가장 진귀한 화풍을 만들 수 있었던 장욱진. 역행의 길로 관통貫通을 얻으려 겨냥한 것인지도 모른다.

그리하여 그는 길이 있을 것 같지 않은 숲속을 헤치고 보편의
가치를 성취하였다. 그리하여 그는 특수성과 보편성의 양극兩極
을 극적으로 관통시켰다. 맑음과 밝음의 세계를 얻었다. 감각적
인 것을 넘어서 너무나도 정신적인 것, 우리들이 늘 희구하면서
도 얻기 어려운 깨달음의 세계를 향한 집요한 추적. 그는 승리
하였다. 거기에 화가 장욱진 선생의 예술이 있다.

 • 이 글의 앞부분은 선생의 생존 시에, 뒷부분은 사후에 쓴 것이다.

수안보 시절 이전 장욱진의 유화

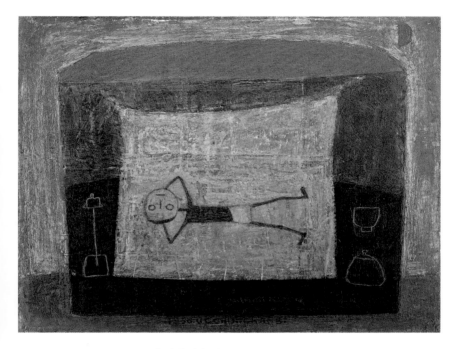

〈모기장〉, 캔버스에 유채, 21.6×27.5cm, 1956

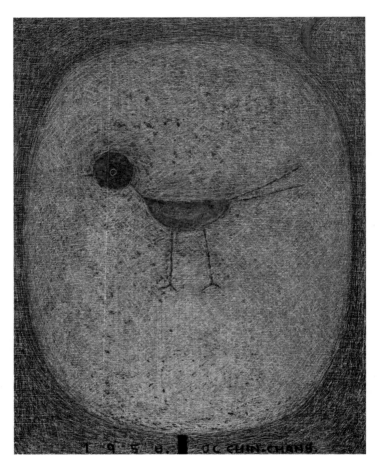

〈까치〉, 캔버스에 유채, 42×31cm, 1958

〈밤의 새〉, 캔버스에 유채, 41×32cm, 1961

〈해·달·산·아이〉, 캔버스에 유채, 45×26cm, 1962

〈동물가족〉, 회벽에 유채, 209×130cm, 1964

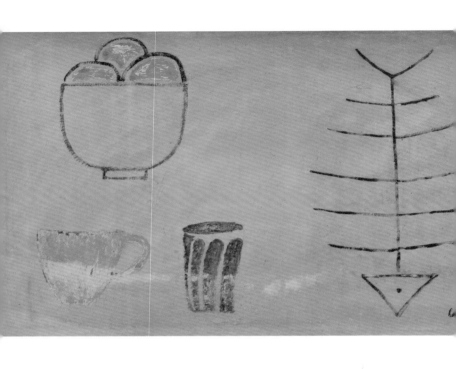

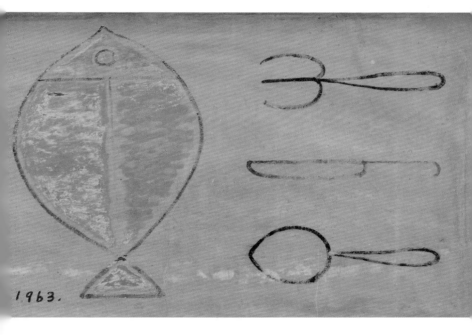

〈식탁〉, 회벽에 유채, 56×177.5cm, 1963

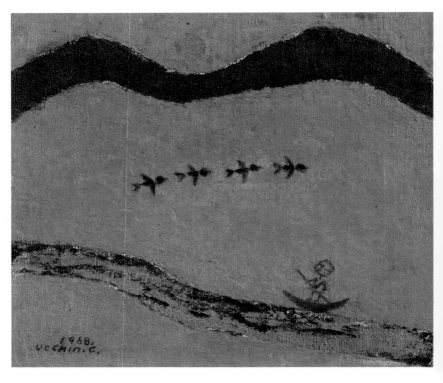

〈**어부**〉, 캔버스에 유채, 20.5×33.5cm, 1968

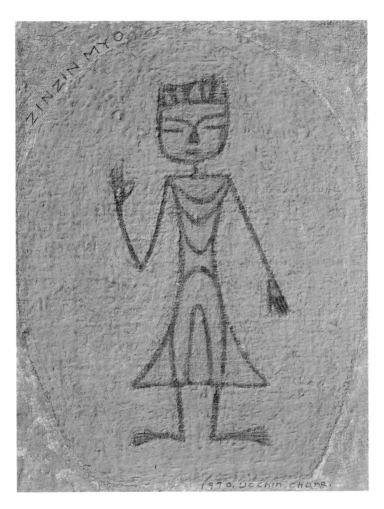

〈진진묘〉, 캔버스에 유채, 33×24cm, 1970

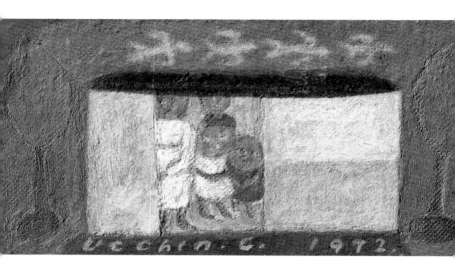

〈가족도〉, 캔버스에 유채, 7.5×14.8cm, 1972

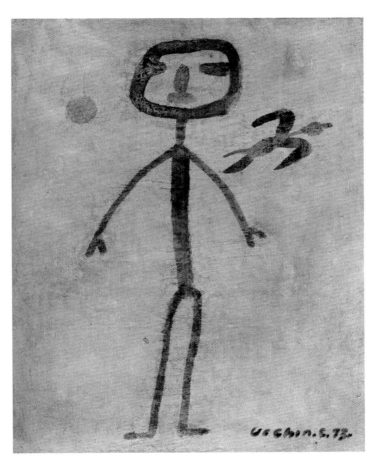

〈아이〉, 캔버스에 유채, 27.5×22cm, 1973

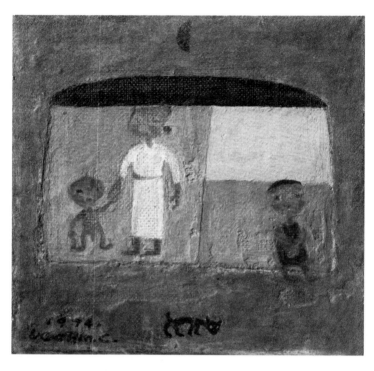

〈엄마와 아이들〉, 캔버스에 유채, 15×15cm, 1974

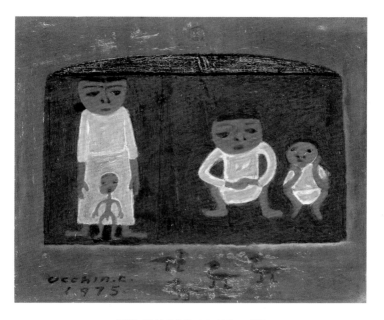

〈가족〉, 캔버스에 유채, 19.3×22.7cm, 1975

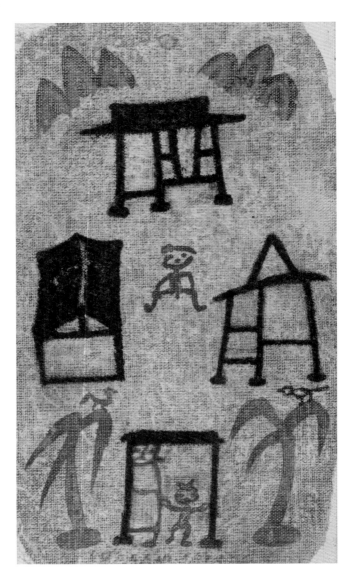

〈사찰〉, 캔버스에 유채, 27.2×16.2cm, 1978

화가 장욱진, 그 삶의 뒷면

"나는 심플하다."

이 말은 장욱진이 한때 술만 취하면 얘기했던 말입니다. 이런 말은 보통 사람의 경우에는 쑥스러워 입에 담기조차 어려운 것입니다. 이는 그가 술이 취했을 때 분위기를 보고 나올 수 있었던 말이었는데, 그것도 흉허물 없는 제자들과 있을 때만 그랬습니다. 그러니 농담만은 아니었습니다.

1970년을 전후로 여러 해 동안 그랬었는데 나이로 봐서도 50대이고, 분명히 진담이라고 할 수 있습니다. 워낙 간단한 단어이고 상징적이어서 모두 웃고 흘려버렸지 아무도 그 뜻을 묻는 사람이 없었습니다. 무슨 뜻이냐고 누군가 물었다면 그때는 정말 유

치스러운 분위기가 되었을 것입니다. 이렇게 한 것이 10년 세월 동안의 일이었으나 나도 물론 그랬거니와 아무도 그 '심플'이라는 의미에 대해서 이야기하는 사람이 없었습니다. 그러나 지금 많은 사람들의 가슴속에는 보통의 말이 아닌 것으로 남아 있습니다. 선생이 타계하시고 난 후 연기군 선영 언덕에 탑비를 만들어 세웠는데 그 비문 역시 "나는 심플하다."로 시작되고 있습니다.

"나는 깨끗하다. 나는 죄가 없노라!"라는 뜻이 아닐까 싶습니다. "나는 지금 깨끗하기 위해 싸우고 있다. 나는 지금 죄의 침투를 물리치기 위해서 싸우고 있다."는 그런 절규와 선언으로 들렸습니다. 그러므로 "나는 이기고 있다!"라는 심정이 아니었을까 싶습니다. 이것은 "나는 깨끗하노라." 하는 선언적인 의미가 아니라 "나는 싸우고 있다."는 그런 자기 확인과 승리감의 표현이 아닐까 싶습니다. 그것은 일종의 기쁨일 수도 있겠습니다.

아무튼 그 무렵 장욱진 선생은 온몸이 어떤 박진감으로 꽉 차 있는 것 같았습니다.

덕소 생활을 철수했던 시기였는지 혜화동에서 주로 만났던 때의 일입니다. 한번은 댁을 찾아갔는데 선생은 상당히 술에 취해 있었습니다. 다짜고짜 하시는 말씀이 "나는 심플하다!"는 것이었습니다. 장난이나 농담이 아니었습니다. 우습기도 했지만 한편 엄숙하기도 했습니다.

그 무렵 그는 그림을 여기저기 걸어놓고 있었습니다. 그러다가 언제부터인지 집 안에 그림이 한 점도 눈에 띄지 않게 되었습니다. 어떤 변화가 생긴 것입니다. 그즈음부터라고 생각되는데 그는 '심플하다'라는 말도 하지 않았습니다.

화가가 집에 그림을 거는 뜻은 우선 새로 그린 것을 내가 보기 위함입니다. 그것은 내 공부이고 내가 즐기기 위해서이며, 또한 거기에는 손님이 보라는 뜻도 있습니다. 그런데 어느 날 그 그림들이 집 안에서 자취를 감춘 것입니다. 그와 때를 같이해서 심플이라는 말도 자취를 감춘 것입니다. "그림이란 그리면 그것으로 끝이다. 과거를 돌아볼 필요가 없다. 현재만이 있는 것이다. 그리하여 순수 현재를 살기 위해서 과거를 차단한다."라는 뜻으로 나는 생각했습니다.

그 뒤로 수안보에 계셨던 시절이나 용인 시절에도 방 안에 그림을 걸어놓는 일이 없었습니다. 나는 그때 '지금 이분은 상당한 경지에 들어가고 있구나!'라는 생각을 하게 되었습니다.

장 선생은 일생에 걸쳐서 그림 그리는 일 이외에는 아마도 다른 어떤 것에도 손댄 일이 없었을 것입니다. 그리고 남은 시간은 주로 소일하는 것이었습니다.

전에 미술대학 교수 생활을 몇 해 한 일이 있었습니다. 그때 월급은 한 달 대폿값 정도였던 시절이었습니다. 결국 부인이 살림을 떠맡았습니다. 그 당시 누가 그림 한 장 산다는 것은 말도

들을 수 없었던 시절이었습니다. 합판으로 집을 짓고 겨울을 나는데, 아이들은 고만고만한데, 그는 술만 마셔 매일같이 학생들이 떠메다가 방에 눕혀놓는 것입니다. 그러나 그는 체력이 장사였습니다. 그러기에 그만큼 견딜 수가 있었던 것입니다.

몇 달 전 나는 호암미술관에서 열렸던 그의 회고전을 보면서 '그때가 좋았다.'라고 속으로 고소를 금할 수 없었습니다.

그는 돈이 되는 일에는 손을 댄 적이 없습니다. 아마도 의식적으로 기피한 것 같습니다. 당시 유행이었던 기록화를 그에게 그리라니까 도망치고 말았습니다. 그런 그림은 성미에도 맞지 않는 게 사실이기는 했지만 계약서 쓰고 계산하는 그런 것이 생리적으로 맞지 않는 것입니다. 전생에 돈과 무슨 특연이 있었던지 돈과는 상관을 안 했습니다. 돈뿐만 아니라 사람들이 일상적으로 생활하고 있는 것—위신 세우는 일, 권세 좋는 일—에는 10리 밖에서 도망치는 것입니다.

장욱진 선생의 생활을 회상해보면 꼭 '괴짜 중' 같다는 생각을 하게 됩니다. 그가 적은 어떤 글 속에 "머리만 깎으면 중이지……."라는 대목이 있습니다. "먹을 것과 입을 것을 걱정하지 말라."는 성서 말씀을 죽기까지 실천한 사람 같습니다. 그는 이른바 제도권 생활을 완전히 포기한 사람입니다. 넥타이 매는 것조차 참지 못했습니다. 흥정과 작당을 하지 못하는 것입니다. 사람들은 그가 자유인이었다고 말합니다. 그러나 깊이 생각해보

면 결백에서 나온 것이 아닐까 싶습니다.

　"나는 깨끗하다!"

　그는 싸워서 결국 이겼습니다. 그림을 집 안에다 걸어놓지 않을 때 그는 자기 그림으로부터의 해방, 지난 것들로부터의 자유……, 그런 뜻이 아니었을까 싶습니다. 그것은 순수한 '오늘'의 탐구일 수도 있습니다.

　그림을 위해서 모든 것을 포기한 것인지, 아니면 그렇게 타고난 것인지, 그것은 알 수 없는 일입니다. "그림이 삶의 전부인가? 과연 목숨까지 걸어볼 만한 일인가?" 그런 회의를 할 수 있습니다. 그러나 그렇게 타고난 것이라면 어쩔 수 없는 것입니다.

　지난 역사를 돌이켜보면 그런 위인들이 많이 있었습니다. 옷을 훌훌 벗어던지고 알몸으로 돌진하는 형국形局과 같다 할까. 그야말로 천의무봉한 것입니다. 서양의 화가 반 고흐가 그랬고 내 고향 시인 박용래가 그랬습니다. 한자리에 만났다면 참으로 볼만했을 것입니다. 상상만 해도 웃음이 나오고 흐뭇합니다. 천국이 어디 따로 있는 것인지는 몰라도 다 벗어던지면 천국이 아닐까 싶습니다.

　"깨끗한 사람은 복이 있다. 그들은 하느님을 볼 것이다." "세상을 물거품같이 허망한 것으로 볼 수 있으면 부처님을 볼 수

있다." 성서와 불경에 있는 이 말은 흔히 듣는 말입니다.

장욱진 선생은 어려서 불가에 연이 닿은 터라서 그런지 별난 데가 많았습니다. 몸에 붙는 것을 신경질적으로 거부했습니다. 묻었다 하면 털어내는 것입니다. 아끼는 파이프 담뱃대를 들고 있다가 갑자기 내게 주어서 두 개를 얻은 적이 있습니다. 소유에 대한 거부 반응이었을 것입니다. 비움 또는 보시 행위일 수도 있습니다. 그는 탐욕과의 싸움에서 상당히 이기고 있었습니다. 그는 어떤 수필에서 "나는 술 먹은 죄밖에 없다."라고 써놓은 것이 있습니다. 그는 욕심 많은 사람을 경멸했습니다.

그 옛날 혜화동에서 화실 하는 사람이 있었습니다. 한번은 이 양반 대취해서 올라가 일갈을 했는데 "아이들을 몇이나 꼬샀나?"라고 하여 두고두고 화제가 된 일이 있었습니다. '꼬샀다'라는 말은 '유혹한다'는 뜻의 사투리입니다.

그는 무소유자고 자유인입니다. 서울이 시끄럽다고 그는 늘 시골로만 다녔습니다. 덕소도 그렇고 수안보도 그렇고 시끄러운 서울을 피해서 간 것입니다. 그리하여 마지막에는 신갈로 간 것입니다. 더 사셨더라면 또 피난을 갔을 것입니다. 외부 세계와의 연결 고리를 모두 차단하고 고요한 곳을 찾아 오지로만 다녔습니다. 더 고요한 시간을 찾아 그림은 새벽에만 그렸습니다. 말하자면 빈 시간을 확보하기 위해서 싸웠고, 거기서 얻은 그 정제된 빈 시간이 그가 진정으로 사는 공간이었습니다. 그리고 아

침이 되면 외유의 시간입니다. 그것은 술의 시간이기도 하였습니다. 장 선생의 전 생활이 그랬다고 할 만큼 그의 삶은 간단하고 일목요연했습니다.

나이 60세에 그의 그림은 돈이 되기 시작했습니다. 보통 돈이 아니고 우리나라에서는 최고 가는 수준의 그림 값이 된 것입니다.

그때 궁금해서 그 돈을 무엇에 쓰느냐고 물어본 적이 있습니다. 평생 고생만 시킨 부인, 그리고 아이들이 다 클 때까지 무엇 하나 해주지 못한 미안함이 있었을 것입니다. 그것조차 초월한 장욱진 선생은 아니었습니다.

운명이 다 그런 것이 아닌가 싶습니다. 돈은 생겼지만 몸은 늙어서 술도 못 마시게 되었고 아이들은 다 장성해서 제 삶을 살고 있는 것입니다. 그는 늦게나마 인도로 유럽으로 세상 구경을 다녔는데 마치 어린애처럼 즐거워하고 또 자랑했습니다.

장욱진 선생의 그림은 우리가 사는 평범한 모습 그것입니다. 해가 있고 달이 있고 아이들과 강아지가 놀고 산이 있고 하늘에는 새가 날고 하는 것들입니다. 이른바 진취적이라는 친구들이 모두 추상화 쪽으로 가고, 그것이 세상 물결이었지만, 그는 완강히 고집하여 애초에 먹은 마음 그대로 전 생애를 관철하였습니다.

그것은 참으로 눈물 나는 싸움이었을 것입니다. 큰 강물 한 가운데서 물살을 흘려보내고 그 자리에 혼자 서 있는 것입니다.

세상은 계속 새로운 물결이 되어 같이 가자고 유혹합니다. 그러나 그는 한자리에 서서 오는 물결을 다 흘려보내고 애초에 섰던 그 자리를 지키며 일생을 버티었습니다. 무슨 생각인들 하지 않았겠습니까.

그러나 그는 이겨냈습니다. 그리고 죽었습니다. 싸워서 빈자리를 찾았고 물결은 다 흘려보내고 거기에다 힘껏 꽃을 피웠습니다. 그 꽃은 장욱진 선생의 정신입니다. 그것이 장욱진 선생의 그림입니다. 사는 것이 중요하지 남겨서 무엇하느냐고 할지 모르지만, 화가는 그림 그리는 일이 곧 사는 것입니다.

선생이 세상을 뜨시고 5주기가 된 것을 기념하여 호암미술관 주최로 장욱진 대회고전이 있었습니다. 나는 그동안 우리나라 전시회에서 사람이 그렇게 많은 것은 처음 보았습니다. 그 많은 사람들이, 어른 아이 할 것 없이 모두가 즐거운 표정들이었습니다. 한 화가가 일생을 그림으로 살다가, 자기가 남긴 흔적들로 인하여 사람들이 즐거워질 수 있고 꿈과 용기를 얻을 수 있다면 그것으로 만족할 수 있는 것이 아닐까 싶습니다.

장욱진 선생의 지난날을 더듬어 회상하면서 '그림이란 무엇인가', '삶이란 무엇인가' 하는 것을 다시 한 번 생각하게 됩니다.

그는 살아서 취한 것이 없었기에 가진 것도 없었습니다. 그러나 항상 이기고 있었기 때문인지 항상 편안했습니다. 사회의 복판에서 빈 공간을 찾고 그곳에다 정신을 다 소모하고 마지막에

는 평생 그리던 까치 한 마리를 신문에 그려놓고 먼 나라로 갔습니다.

좋은 그림을 그려 남겨놓았지만 그가 얻은 것은 무엇일까?

"마음이 가난한 사람은 행복하다. 하늘나라가 그들의 것이다. 마음이 깨끗한 사람은 행복하다. 그들은 하느님을 뵙게 될 것이다."

부유한 집안에서 태어나서 동경 유학으로 그림 공부를 하고 돌아와 서울대 교수로 몇 해 봉직하다가 교수직을 내던지고 출가한 중처럼, 그야말로 무위도식의 일생을 사셨습니다. 장욱진 선생이 그 생애를 통해서 한 일이란 술 먹고 그림 그린 일 외에는 한 일이 없습니다. 술도 교제를 하기 위해서는 마시지 않았으므로 대폿집 외에는 간 적이 없고 제자들과 함께 놀면서 얻어 마시는 것이 대부분이었습니다. 늘그막에 돈이 생겼으나 몸은 이미 늙어서 술도 못 마시게 되었고 돈은 쓸 데가 없었습니다. 그 이름난 고집도 옛일이 되었습니다.

장욱진 선생은 분명 기인이며 도인이고 위대한 화가입니다.

철저하게 외길로 산다는 것은 참으로 어려운 일이라고 생각합니다. 내 삶이라 해서 내 맘대로 다 되는 것이 아니라는 생각도 듭니다. 인간이 참으로 노력해야 할 것은 하늘이 시키는 일

을 어떻게 잘 찾아낼 것인가? 하는 그것일 성싶습니다.

화가 장욱진은 한 시대를 살면서 자기한테 주어진 길을 더할수 없이 열심히 살았다고 생각됩니다. 그의 삶은 승리의 삶, 바로 그것이었습니다.

장욱진 이야기 토막생각

장욱진 선생이 덕소에 사실 때의 일이다. 장 선생은 얼굴이 까맣게 타 가지고 간다라는 별명이 붙어 있었다. 그때만 해도 덕소라는 데는 서울에서 한참 멀었다. 비포장도로에다가 가끔 있는 버스를 탈라치면 한 시간은 족히 달리는 거리였는데 오며 가며 그런 시골 풍경은 요즘 한국에서 보기 어려운, 그야말로 조선시대의 환상과도 같았다. 당시 서울대학교 미술대학은 태릉으로 임시 이사를 해 가지고 어설픈 생활을 하고 있었다. 교수 휴게실이 있었는데 교수들이 차를 마시고 한담하는 풍경이 매우 즐거웠다. 거기에서 하루는 장욱진 선생이 화제에 올랐다. 서울에서 덕소라는 거리는 19세기에 고갱이 타이티로 떠난 것만큼이나 상

식을 뛰어넘는 거리였다. 간디가 초자연적인 인물로 비쳐지는 까닭이 그 삶이 보통인 게 아니었기 때문이었을 것이다.

장 선생 이야기가 화제에 오르는 일이 없었는데 그날은 간디와 고갱이 어쩌다가 화제의 중심권으로 부상했던 것 같고 그 연장선상에서 장욱진 선생이 등장한 것이었다. 내가 여기에 이 이야기를 하는 것은 김종영 선생이 그 분위기를 거들고 나섰다는 것이다. 누가 그런 엉뚱한 행동을 할 수 있겠는가 하는 것인데 그때 김종영 선생이 만면에 웃음을 머금고서 "최종태 같으면 할 수 있을 것이다!"해서 장내가 화끈하였다. 김종영 선생이 장욱진 선생 이야기를 하는 것을 그때 말고는 한 번도 들어본 일이 없었다. 신세계백화점 미술관에서 앙가주망 전시회가 있던 날 김종영 선생이 오셨는데 장 선생 그림 앞에서 어떻게 하나 하고 내가 지켜보는데 보는 듯 마는 듯하면서 얼른 지나치는 것이었다.

대학교 3학년 때이지 싶다. 당시 학교는 동숭동이고 법과대학하고 함께 있었던 시절이었다. 장 선생하고는 이남규 등과 함께 대폿집에 따라다니면서 놀곤 했는데 하루는 날 보고 어떤 어른이 하는 일을 도와주라는 분부가 있었다. 전라도 어디 사시는 50대쯤 되어 보이는 점잖은 분인데 무슨 일로인지 서울에 자주 오셨고, 친척 같지는 않았는데 예우가 각별했던 걸 보면 특별한 사이인 것만은 분명했다. 서울 오시면 화신백화점 뒤편 어떤 일본식 건물 같은 여관에 묵으셨는데 무슨 일인지 며칠씩 있었다.

그분이 웬일로 조각 일을 배우고 싶다는 것이어서 흙을 준비하고 얼굴 만드는 걸 도와드렸다. 나중에 석고 뜨는 걸 가르쳐드려야 하는데 말로 이래저래 아무리 얘기를 해도 납득이 안 되는 것이었다. 그도 그럴 것이 실제로 작업을 해보면 될 것이련만 여관방에서 할 수 있는 일도 아니고 하여 학교로 오시라 하였다. 어느 날 방과 후 그분이 학교로 오셨다. 3, 4학년이 한 교실이고 옆에 간이 칸막이를 하고 2학년 실기 방이 있었다. 그런데 실제 석고를 가지고 실습을 하기도 어렵고 말로 하려니까 또 설명이 안 되는 것이었다. 교실에는 마침 학생이 아무도 없었다. 그런데 2학년 실기 방 쪽에서 김종영 선생이 나무를 깎고 있었다. 누워 있는 나상이었던 것 같다. 김종영 선생은 계속 혼자서 나무를 깎고 있었고 나는 이쪽에서 석고 뜨는 설명을 계속하고 있었다. 천장이 높은 방이라서 소리가 울렸다. 나무 깎는 소리와 내 말소리밖에 없는데 김종영 선생 귀에 거슬렸던 모양이었다. 선생께서 나한테 와서 무어라 주의 말씀을 한마디 하셨다. 그런데 내가 민망한 것은 장 선생하고 나하고 이 노인하고 지금 어떤 사이인가를 설명할 도리가 없는 것이었다.

외간 사람을 교실로 불러들인 것이 우선 내 실수였다. 그 노인은 그분대로 또 자기로 해서 내가 혼이 났으니 민망했을 것이고 나중에 김종영 선생 낙산 관사로 가서서 아마 인사를 했지 않았나 싶다. 그 일이 지금까지도 잊히지 않는 것은 무슨 까닭

일까. 조소과 학생이 많은데 장 선생이 나한테 그런 부탁을 한 게 두고두고 고맙기만 했다. 전라도 그분의 성씨가 이씨가 아니었던가. 무슨 일이 있었길래 조각 만드는 걸 배우려 했을까. 장 선생하고는 어떤 사이였을까. 비록 짧은 인연이었지만 그냥 된 일은 아니었다는 생각을 한다. 내가 요즘 무슨 일인가 생길라치면 많은 제자들 중 누구를 찾을 것인가 생각한다. 그럴 때마다 그 옛날 장욱진 선생이 날 찾아서 그 일을 맡긴 일이 문득 떠오른다.

하루는 태릉 미술대학에서 나오다가 혜화동으로 가서 장욱진 선생 댁 벨을 눌렀다. 선생께서는 기다렸다는 듯이 나가자 해서 앞의 단골집인 '공주집'으로 갔다. 두어 잔쯤 했을까 할 때 비가 부슬부슬 내리고 있었다. 장 선생은 한 집에서 오래 있는 법이 거의 없다. 벌떡 일어서더니 창경원('창경궁'의 일제강점기 이름)을 가자는 말씀이었다. 웬 창경원인가. 아마 택시를 탔던 것 같다. 금방 내렸다. 앞장서시더니 번개같이 안으로 달려가셨다. 정일품 돌 앞에 쪼그리고 앉았는데 회심의 미소를 하면서 뒤따라간 나를 쳐다보는 것이었다. 창경원 문을 들어가면 마당에 두 줄로 돌이 서 있는데 구품九品부터 팔품 칠품 맨 앞에 정일품, 종일품 돌이 있다. '공주집'에서 나갈 때 창경원 정일품 자리를 의중에 품고 거동하신 것 같았다. 그날은 크게 술도 하신 게 아닌데 웬 장난을 이리도 높게 하시나 하고 내가 쫓아가서 "거기는 정일품

인데 선생님 자리가 아닙니다!" 하고 나도 응수를 하였다.

이지휘 선생이 천안중학교에 미술교사로 있었고 나는 천안여학교 미술교사로 있었다. 장욱진 선생이 천안을 놀러 오신 것이다. 천안에는 장 선생을 좋아하는 의사가 한 분 있었는데, 한잔 대접을 하겠다는 것이었다. 어떤 거창한 술집이었다. 손님은 넷인데 술상이 커서 방 안에 가득 차는 것 같았다. 얼마를 놀았던지 꽤 시간이 흘렀다. 장 선생은 한자리에 가만히 앉아 있는 성질이 아니었다. 느닷없이 일어서시더니 술상 위로 올라서시는 게 아닌가. 상 위에는 빼곡히 안주며 반찬이며 술잔들이 차려 있는데, 그야말로 발 디딜 틈이 없는 형편이었다. 이쪽 끝에서 저쪽 끝까지 왔다 갔다 곡예를 하시는데 그릇이 하나도 흐트러지지 않았다. 그 실력을 알아보라 하는 것인데 나도 놀랐거니와 우리 의사 양반 기함을 하는 것이었다. 내가 평생 별별 술자리를 많이 보았지만 술상 위를 걷는 곡예는 처음 보는 일이었다. 그것도 자랑으로 하신 일이 아니었던가 싶다.

장욱진 선생이 대전에 여러 차례 내왕을 하셨다. 제자들이 있기 때문이었다. 조영동, 이지휘까지 대전으로 몰리고 장 선생으로서는 마음 편한 고장이었을 것이다. 대전사범학교에도 몇 차례 들르셨다. 최종태와 이남규의 선생님, 이동훈 선생이 계셨기 때문이었다. 두 분은 서로가 인격적으로 존중하면서 지냈다. 언젠가 이동훈 선생이 장 선생 그림을 한 장 구해 가지고 학교에

걸었다. 어떤 그림인지 기억에서 지워졌다. 학교 돈으로 얼만가 사례를 정식으로 했을 것으로 안다. 사범학교가 충남고등학교로 바뀌고 이동훈 선생이 정년으로 퇴직을 하고 그때까지 학교에 걸려 있었다는 말을 들었다. 그 뒤로 어찌 되었는지 행방을 모른다고 한다. 이동훈 선생이 장 선생 그림을 얼마만큼 좋아했는지는 내가 모른다. 단지 우리들이 좋아하는 스승이기 때문에 장 선생을 더 존중했을 것으로 생각된다.

우리 집은 대전에서도 변두리에 속해 있었다. 시내버스가 생긴 것도 60년대 중반쯤일 것이니 그 전에는 걸어 다니는 10리 길이었다. 전기가 들어온 것도 그럴 무렵이었다. 나는 모든 어린 날의 밤들을 등잔불 밑에서 지냈다. 하루는 장 선생이 우리 고향집에 가시게 되었는데 그날은 나하고 단둘이서였다. 시내버스에서 내리면 우리 집은 냇가 길을 따라 15분 정도 걷는 거리였다. 줄지어 서 있는 버드나무는 냇물에 가지를 고요히 드리우고 모래는 가지고 놀고 싶을 만큼 깨끗했다. 맑은 물은 세월없이 흐르고 있었다. 그 풍경이 그림 같다 해서 하나도 과장됨이 없었다. 둘이서 냇가 버드나무 길을 걸어가고 있었다. 갑자기 선생님이 옷을 활활 벗어 던지더니 속옷 하나만 걸치고 물에 뛰어드시는 게 아닌가. 실제 물은 발목밖에 차지 않았지만 "시원하다!" 하고 고함을 하시는 게 아닌가. 동네 한가운데였지만 마침 보는 사람은 없었다. 옷가지를 주워 들고 혹시 동네 아주머니

들 눈에 뜨일까 봐 당황한 건 나였다. 대학교 선생님이란 분이 어째 저런 분이 있느냐고 흉이라도 볼라치면 어쩌나 하였다. 술 한잔 없이 저런 장난은 처음 있는 일이었다.

집에는 마침 아버지가 계셔서 정자나무 밑에서 막걸리 한 되 받아놓고 예 아닌 예를 하였다. 우리 집에는 중학교 때 선생님 이동훈, 대학교 때 선생님 장욱진, 존경하는 스승들이 나의 젊은 날 꿈같은 시절에 나의 고향집을 찾아주셨다. 그 감사 또 그 영광 참으로 내 죽을 때까지 잊지 못할 일이다. 나도 장 선생처럼 끼가 다분히 있는 사람이었다. 세파에 닳고 닳아 뭉개져서 늙어 두루뭉술해졌다. 하지만 장 선생은 끝까지 자연대로의 생경함을 잘 지키셨다. 장 선생이 제일 싫어한 것은 소위 그 '점잖은 것'이었다. 사실 그림이란 것은 자기를 노골적으로 드러내는 것이다. 두려워서 이것저것 포장하다 보면 결국 남은 것은 자기 상실뿐이다. 오만이 겸손보다 낫다 하였던가.

술자리에서 할 말이 없으시면 "시끄러워!" 하고 냅다 소리치신다. "무엇하는 사람이야!" 하고 괜히 옆에 사람들한테 큰소리하신다. 그러다가 그 사람들 화내고 덤비면 죄 없는 우리들이 감당해야 했다. 큰딸이 결혼하기 전 어떤 날이었다. 여의도 어디쯤에 아파트가 있었고 임시로 딸들이 드나들다가 나중에 아들이 살게 된 집이 있었다. 그 집 보러 간다 해서 따라나섰다. 우리는 어디선가 한잔 잘하고 난 뒤였다. 곧 사위 될 사람이 뒤이어

들어왔다. 선생은 그날따라 어울리지 않게 조용하였다. 무슨 일이 있었던지 내 입에서 "시끄러워!" 하고 큰소리가 나왔다. 놀란 것은 장 선생이었다. 주객이 전도된다더니 자기 특허가 남의 입에서 나온 것이다. 장욱진 선생이 놀래 가지고 어쩔 줄을 몰라 하는 것을 그날 이후로 나는 한 번도 보지 못하였다. 천하의 장욱진도 사위 앞에선 사납지 못했던 것이다.

무슨 일인지 하루는 장 선생하고 나하고 둘이서 광화문 거리를 지나가고 있었다. 플라타너스 이파리들이 차도 인도 할 것 없이 바람에 마구 날리고 있었다. 무질서한 것 같았지만 거기에는 어떤 확실한 질서가 있었다. 선생은 아무 말이 없이 걸어가고 있었다. 무슨 생각을 하고 있는지 알 수 없었다. 침묵하고 있는 시간이 어색해서 내가 말했다. 박수근의 그림은요, 그 연필 선들의 솜씨가 어쩐지 서투르게 보인다고 하였다. 선생은 아무 대꾸가 없었다. 장욱진 선생은 사람 이야기를 하지 않으신다. 아무개 선생은 어떤가요, 하고 물으면 "똥고집!" 하고 단답으로 말씀하시는데 그렇게 정확하게 정곡을 맞춘다. 아무개 선생은요, 하면 외마디로 하시는데 그 데생(dessin, 소묘)에는 추호의 에누리가 없다. 다섯 사람을 물으면 즉답으로 던지는데 촌치의 주저함도 없다. 장 선생의 겉모습으로 봐서 그렇게 예리한 판단력과 순발력이 있을 줄은 상상도 못할 일일 것이다. 어린이와도 같다는 그 이상한 그림 속에는 그런 준엄한 판단과 해석력이 있

다는 것을 알아야 한다.

　장욱진 선생은 까치 한 마리 동아일보에 던져놓고 홀연히 가셨다. 그야말로 새처럼 날아가셨다. 그때가 연말이라서 금방 해가 바뀌었다. 새해가 되고 신갈 댁에 제자들이 모였다. 이런저런 이야기를 하면서 연기군 선산에 비를 세운다 하였다. 그런데 나보고 만들라 하는 것이었다. 그 순간부터 생각하기 시작하였다. 사십구재 날에 세운다니 앞뒤를 빼면 한 달인데 누구하고 의논할 시간이 없었다. 잘됐다 싶었다. 백 미터를 달리듯이 생각을 해나갔다. 돌 구하면서 원고 만들면서 설계하면서 그냥 돌진하였다. 전쟁터에서 사령관이 전선을 지휘하는데 말하자면 참모회의도 할 겨를 없이 작전이 진행돼야만 하는 위급한 형편이었다. 김형국 선생이 비문을 만들고 이내 글씨를 새기고 사리함을 앉힐 돌을 설계하면서 맨 아랫돌에다가는 아이 같은 그림이 예뻐서 도돌이 새김으로 마감하였다. 비문 앞쪽 넓은 면에다가는 마지막 그림, 하늘을 나는 까치를 새기도록 하였다. 나중에 들고 보니 아이 그림은 첫 손주 나왔을 때 된 것이라 하였다. 돌 공장 장인匠人 이재순은 특별히 까치를 힘차게 잘 새겼다. 그리하여 일들이 하나도 빗나간 일이 없었다. 바깥에 요란하게 소리는 없었지만, 그 한 달간 내 마음속에서는 매일같이 햇빛과 달빛과 천둥과 번개로 하루도 조용한 날이 없었다. 내가 이억 천만세에 왔다가 한 스승을 만나서 부딪쳐 비가 오고 강물이 되는 것

을 나는 보았다. 그 물이 흐름을 타는 것을 스승은 보지 못하고 예기치 않게 떠나간 것이었다. 연기군 동면(지금의 '세종특별자치시 연동면')에 세워진 그 탑비는 나의 마음이 만든 섭섭함의 모뉴망, 그런 징표라고 볼 수 있다.

2
_

동
시
대
의

예
술
가
들

張旭鎭 선생의 경우

몇 해 전 세계의 여러 미술관들을 돌아볼 때에 반사적으로 한국의 미술이 떠오르는 것을 나는 어쩔 수가 없었다. 서양미술사를 이루고 있는 그 많은 그림들 앞에서 여기에다 장욱진張旭鎭 선생의 그림을 걸어놓으면 유별나게 드러날 것 같다는 생각을 하였다.

한 시대에는 누군가가 대표하여 그 시대를 증거하게 되는데, 그네들은 꼭 그렇게밖에 될 수 없는 삶을 엮어가면서 꼭 그렇게 되어야만 했을 그런 형태를 만들어나간다. 만약 그네들이 그 일을 해놓지 않았더라면 다른 누군가가 그렇게 살아갔어야만 되고 역사는 결코 빠뜨리지 않고 그런 인물들을 심어놓고 지나간다.

장욱진 선생은 우리의 시대가 반드시 이룩해야만 되었을 가장 중요한 어떤 역할을 성공적으로 해내고 있다. 그는 일찌감치 서구미술사를 걷어치우고 독자적인 자기 세계를 구축하면서 그로 해서 고뇌하고 거기에서 즐거워했다. 그의 독자성은 그것을 극한에까지 밀고 가는 데 있었는데, 그 끈질긴 집념으로 하여 구김살 없이 일생을 다 바치고 있는 것이다.

　　어쨌든 그의 그림은 그 누구의 것과도 비교되기가 어렵게 되어 있다. 차라리 고대적古代的인 것들과 그리고 민화나 민속품들, 그런 비非고급적 형태들에서 그 뿌리를 찾아볼 수가 있다. 그리하여 모든 문명적인 것을 뛰어넘고 보다 원초적인 데에 바탕을 두는데, 깊숙한 바닥을 흐르는 근원적 친밀감이 아주 먼 거리감과 더불어 그렇게 형성된다.

　　까치는 장독대에 홀로 앉아 있고 무심한 강아지는 땅바닥을 기어간다. 해 지는 저녁 하늘로 참새들은 부산하게 날아가는데, 모두가 그의 손에서 창조된 사랑스럽고 자랑스러운 짐승들이다.

　　그는 남달리 뛰어난 소묘력素描力과 물감 다루는 특이한 기교를 가지며 순수무구한 시각으로 사물을 파악하고 지극히 촉각적인 더할 수 없이 친밀한 구조로 하여 마치 옛날의 장인들이 가구를 다루듯이, 그린다기보다 그림을 만들고 있는 것이다. 볼륨이 삭제되고 외형은 걸러져서 뼈대만 살아남아 기호로 되고 오브제로 변신하여 원근법을 무시한다.

그가 그리는 사물들은 실제와 아주 다르게 되어 있으면서도 실제 같고, 실제의 사물과 비교해보면 실제의 것이 틀린 것 같고 덜 만들어진 것처럼 보인다. 세잔의 사과를 보고 나서 과일 가게의 사과를 보면 꼭 세잔의 정물靜物 같고, 반 고흐의 풍경을 보고 나서 바깥 풍경을 바라보면 모든 것이 고흐의 풍경을 닮아 있다. 나는 그와 같은 사실을 여러 번 경험한 바가 있는데, 예술에 있어서의 진실이 바로 이런 것이 아닌가 싶었다.

　　그의 화면畫面은 순간에 감지되는 것이 아니고 어느 만큼의 시간을 필요로 한다. 마치 중국이나 르네상스 이전의 회화에서처럼 그가 배열해놓은 대로 천천히 일주해야만 끝나게 되어 있다. 그러다 보면 화면은 점점 넓어지며 형태들은 그대로 자연이 되고 하여 내가 그 이상한 나라에서 놀고 있었다는 것을 나중에 알게 된다. 그것이야말로 회화繪畵의 매력이다. 사람을 불러들이고 빠져나간 사람도 다시 불러들이는 그런 이상한 힘인데 시간으로부터 잠시 해방시켜서 어떤 침묵의 세계에 나를 취하게 한다.

　　그토록 평생을 사랑하는 짐승들, 나무들, 산과 달 그리고 아이들, 그들은 그 옛날 모든 것이 진화되기 이전의 모습들을 하고, 작가는 그들을 시켜서 끝없이 긴 이야기를 하고 있다. 그의 형태는 아무도 흉내 낼 수가 없는데 흉내 내기에는 너무도 쉬워서 손댈 수가 없는 것이다.

그는 확신이 안 생기면 몇 년이고 붓을 들지도 않았다. 그는 더 작게 그려낼 수도 있었을 것이다. 작게 그려질수록 실물 크기로 보이는데, 그래서 세부를 그리지 않기 때문에 보는 사람의 체험대로 상상할 수가 있어서 강요당하지 않는 자유로움을 느낀다. 그는 과거의 훌륭한 대가들—八大山人이나 다빈치·세잔·자코메티—처럼 완벽성에 대해서 편집적으로 엄격하여 1밀리미터의 여유도 우연성도 용납하지를 못한다. 그 추호도 용서받지 못한 선線들, 그리고 끝까지 추구된 애련함과 자유.

장욱진 선생은 너무도 극단한 외진 길을 가고 있는데, 그는 고독하면서 이 험난한 세상에다 사랑과 웃음을 심어준다. 더 이상 어찌할 수 없는 것 같은 데서 시작하고 매일같이 끝장난 것 같은 시간을 살면서 오늘도 또한 전진하고 있다고 느끼고 있을 것이다. 그의 작은 화포畵布는 그런 극한 상황 속에서 땀방울로 이어지는데 이제 그것은 우리들의 것이 되었다. 민족의 숨결은 그로 해서 맥맥이 이어지고 그침이 없는 꿈과 욕망으로 하여 그는 승리하고 있다. 장욱진 선생은 그것을 누구보다도 잘 알고 있을 것이다.

수난의 역사 속에서 피어난 세 송이 꽃

−화가 장욱진 · 조각가 김종영 · 화가 김환기

지난 한 세기 한국 미술의 역사에다 불후의 명작들을 남긴 세 분의 큰 예술가들을 여기 모셨다. 한 분은 충청도, 한 분은 경상도, 한 분은 전라도, 삼남三南의 천재들이 그가 아니면 이룩할 수 없는 숙명의 형태들을 이 땅에 남겼다. 그분들은 일제의 식민 통치 시대를 살았고 남북 분단 속에서 6·25의 전쟁을 보았고 그 밖에도 끝없이 펼쳐진 비통의 시간 속에서 하늘의 뜻을 주신 대로 충실히 수행한 역사의 참 증인들이었다. 우리는 이들로 인해서 행복이라는 아름다운 열매를 얻었다. 장욱진, 김종영, 김환기, 이 세 분의 예술가는 일제강점기에 도쿄에서 공부한 세대들로 해방된 모국에서 작품 활동을 시작하였다. 초창기 서울대학

교 미술대학에서 교수를 지냈으며 남북전쟁의 와중을 살면서 각각의 독특한 예술세계를 만들어나갔는데 일본에 가서 서양미술을 익혔는데도 일본 냄새가 전혀 없는 것이 특징이랄 수도 있겠다. 왜 그렇게 되었을까.

장욱진 선생이 풍물꾼들을 불러다가 집 마당에서 노는 일이 더러 있었다. 그때만 해도 사물놀이란 말은 들어본 일이 없었던 그런 시대였다. 덕소 화실 마당이 아니었을까 싶은데 의상을 갖춘 이들이 꽹과리, 장구, 북, 징을 두들기며 열나게 놀고 있었다. 장욱진 선생은 예의 특유한 모습으로 맨땅에 앉아서 회심의 미소를 짓고 구경에 빠져 있었다. 내가 옆에 앉아 있다가 이렇게 물었다. "선생님, 아악이란 것도 있는데요." 선생은 듣는 기색도 하지 않고 표정이 바뀌는 기색도 없었다. 고급 음악이 있는데 어째서 꽹과리냐 하는 나의 질문에 그냥 비켜서 대꾸를 하지 않는 것이었다. 그것은 관심이 없다는 표현이 아니라 어떤 강력한 답으로 내 가슴으로 그렇게 들렸다. 장욱진 선생의 예술이 민속이라는 쪽으로 열려 있다는 것을 나는 확실하게 알았다.

김종영 선생이 학장 일을 맡고 있었던 시절인데 한동안 파리에서 체류한 일이 있었다. 60년대 후반의 일이었다. 그때만 해도 프랑스를 간다는 것은 꿈같은 일이었는데, 유네스코에서 그런 초청이 있었다고 들었다. 귀국하시고 얼마 후에 몇몇 친구들이 회식 자리를 마련하였다. 아마도 내가 파리 다녀온 사람을

처음 만나는 자리가 아니었을까 싶었다. 친구들도 다 그랬을 것이다. 사진으로만 보는 서양의 작품들이 실제 보면 어떨까 하는 점에 관심이 크게 가는 것인데 그래서 우리는 이런저런 질문을 하게 된 것이었다. 내가 이렇게 물었다. 자코메티는 어떻던가요. 선생은 아무 말씀도 없는 채 넘어갔다. 관심을 표명하지 않았단 말이다. 브란쿠시에 대해서는 답이 있었는데 자코메티에 대해서는 묵묵부답이었다. 이상한 일이 아닌가. 미술사의 주종을 크게 둘로 나누어서 생각할 수 있다. 그리스와 이집트 또는 이성적인 성격과 영성적인 것. 그림이 갖는 성격적 차이, 그런 점에서 선생은 전자의 경우 즉 그리스와 이성적인 것, 다른 말로 하면 순수 조형 의지의 세계에 확고한 지반이 있다는 것을 나는 알았다. 그 생각은 지금도 변함이 없다. 훨씬 훗날 인도 미술에 대하여 그런 식으로 내가 물었을 때 에로티즘이라는 말로 말을 비켰다. 조각이란 것은 형태로서의 미로 족하다 그런 뜻이 아니었을까 싶다.

　1970년 국전에서 나는 상을 받고 다음 해 세계를 한 바퀴 도는 긴 여행을 하였다. 일본을 거쳐서 미국을 보고 유럽으로 가는 여정을 짰다. 친구들이 있는 지역을 먼저 들러서 여행 경험을 쌓기 위해서 그랬다. 뉴욕에 도착해서 여장을 풀고 김환기 선생이 개인전을 열고 있는 포인텍스터 화랑Poindexter Gallery을 찾았다. 작은 화랑이 아니었다. 꽤나 넓은 공간에 그림이 빼곡히

걸려 있었다. 대부분이 점 시리즈 그림이었다. 지금 생각하면 김환기 선생의 마지막 전시회를 내가 본 것이고 그러니 만년의 그림들을 마지막으로 대면한 것이었다. 그 전시회를 통해서 뉴욕 화단에 선생의 그림이 알려지게 된 계기가 된 것이었다. 새롭게 그린 큰 그림들이 한쪽 벽에 걸려 있었는데 100호가 넘는 큰 화면 속에는 움직이는 선들이 나타나고 있었다. 점점點點으로 압축된 그림을 그리다가 그런 정지된 화면 속을 선들이 어떤 형상을 그려나가고 있었던 것이다. 네모 공간에다 운동을 주입한 것이었다. 이 양반은 다시 형상성을 찾고 있다. 아무것도 없는 밤하늘이 견디기 어려워서 점점을 연결해서 무언가를 그리고 있다. 산들의 능선이 다시 나타난 것 같았다. 나중에는 하얀 선들이 구름이 가듯이 가로세로 화면을 누볐다. 별똥이 떨어지는 것 같았다. 화랑 주인이 환기 선생 집에 전화 연결을 해주었다. 집으로 오라 하여 찾아갔다. 점심때였던지 성찬이 준비되었다. 윤형근 선생이 미리 편지로 내가 간다는 것을 알린 터였다. 밥상머리에서 내가 이렇게 말하였다. "선생님의 그림은 달라졌지만 시성詩性만은 여전하던데요." 그랬다. 자기는 그것을 극력 지우려 노력했다 그러면서 "체질이라면 어쩌겠나." 그랬다. 서울에서 했던 모든 것을 지우려 했고 그리고 다 지웠다고 생각했을지도 모른다. 그런 데다가 내가 시성이 여전하다고 말했을 때 그것을 곧대로 수긍한 것이었다. 내가 시성이라고 말한 것은 서정이

란 뜻은 아니었다. 뉴욕이라는 비정非情의 만리타국에서 김환기 선생은 모국에의 향수만은 지울 수가 없었던 모양이다. 비정非情 속에서의 시성詩性 그것이 김환기가 아닌가 싶었다.

6·25라는 비참한 동족 전쟁은 결과적으로 미국을 비롯해서 세계의 여러 나라 사람들이 이 땅에 몰려오게 하였다. 한반도에서 세계 전쟁이 일어난 것인데 그 여파로 새로운 문물이 주체할 수 없을 만큼 쏟아져 들어왔다. 세계에 이런 나라가 일찍이 없었다. 따라서 한국이라는 나라는 발가벗겨진 채로 세계에 노출되었다. 서구의 미술이 한꺼번에 들어오고 있었다. 개화開化 개방開放의 물결이 본의 아니게 홍수처럼 몰려와서 어디론가 미지의 곳을 향해서 우리는 가야 했다. 무엇을 어떻게 그려야 할 것인가. 장욱진, 김종영, 김환기, 이중섭, 박수근의 예술이 이런 속에서 출현한 것이었다. 해방을 통해서 민족적인 자각이 있었지만 미처 수습할 시간적 여유도 갖지 못한 채 우리는 열린 세계에로 노출되었다. 김환기는 한국의 전통문화를 바탕으로 한 새로운 형태를 펼치다가 나중에는 형상성을 버리고 점点 추상으로 환원되었다. 장욱진은 현대 세계 미술을 다 수용하면서도 원초적인 감성으로 회귀하여 "인간적인 것, 삶"이란 것을 화면에 담았다. 김종영은 결단하고 인체를 버리고 추상미술의 세계를 탐색하면서 공간성과 양성量性을 근원적 형태로 압축시켰다.

20세기 백 년 우리는 참 아픈 역사를 살았다. 나라를 빼앗기

는 수모를 겪었다. 빼앗긴 나라를 되찾겠다고 온 국민이 일어나서 침략자에게 항거하였다. 인도가 2백 년 식민지를 살면서도 해보지 못한 일이었다. 타고르가 〈고요한 아침의 나라〉라는 시를 쓰게 된 것도 그 때문이라 했다. 40년 만에 일본 통치의 굴레에서 우리는 벗어났다. 1945년이었다. 그런데 얼마를 못 가서 남쪽 북쪽 두 정부가 들어서고 이내 남북의 전쟁을 겪어야 했다. 이른바 격동의 시대를 우리는 살아왔다. 이 20세기 백 년 우리의 역사는 어떤 예술가들을 얻었는가. 추사 이후 백 년에 누구인가 그런 말들을 한다. 그런 인물이려면 살기를 바로 살아야 했을 것이었다. 험난한 세상에서는 목숨 부지하기도 어려운 것이라 했다. 장욱진, 김종영, 김환기의 삶을 잘 검증할 필요가 있다. 장욱진 선생이 어떻게 살았는지는 세상에 알려질 만큼은 소개가 되었다. 장욱진 선생은 술로 이름이 난 분이지만 정작 그림이 돈이 될 만하면서부터는 건강이 받쳐주지 못해서 술자리에서 구경만 하였다. 김종영 선생은 옛날 호농의 집안이라 했지만 서울대 교수 시절 30년, 재료를 돈으로 사서 쓴 것은 거의 전무한 생활이었다. 김환기 선생 역시 경우가 다를 것이 없었다. 교수직마저 버리고 파리로 뉴욕으로 전전하였는데 타국에서 누가 그림을 사주었겠는가. 불 보듯 뻔한 일이 아닌가. 어려운 시대에 그런 시대를 사는 사람답게 그분들은 정직하게 살았다. 예로부터 우리나라 선비는 청빈낙도라 하여, 재물을 취하는 것을

금기시하였다. 요즈음은 자본주의, 상업주의라는 말이 정당화 되면서 딴 세상이 되어가고 있는 듯싶다. 이분들이 살던 시대를 지나간 역사로 보고 그냥 접어도 될 것인가. 예술이 진리 탐구의 중요한 가닥일진대 윤리와 도덕이 의당히 함께해야 할 일이 아니겠는가. 세 분의 예술가는 그런 면에서도 흠 없이 모범이었다. 언제부터인가 우리 사회는 그림을 말하면서 그 예술가의 삶을 빼놓는다. 식민지 생활을 하면서부터가 아니었을까 싶다.

그분들이 한창때 우리 사회는 기록화를 만들고 동상을 만들고 그런 일로 부산하였다. 미술가에게 돈 되는 일은 그것밖에 없었다. 김종영 선생은 그런 데 한 번도 손댄 일이 없었다. 장욱진 선생 역시 그런 일은 거들떠본 일이 없었다. 해서는 안 될 일로 여기고 안 한 것이지 하라는 사람이 없어서 그런 것은 천만의 말씀일 것이다. 무슨 이유였을까. 지재불후志在不朽라고 김종영 선생은 붓글씨로 즐겨 쓰고 있었다. 직역하면 썩지 않을 데에다 뜻을 둔다. 뜻을 영원한 데다 둔다는 말이다. "나는 심플하다." 하고 장욱진 선생이 술에 취했다 하면 내뱉는 말이었다. 깨끗한 것에 대한 염원이 그렇게 표현되었는지도 모른다. 요즘 흔하게 말하는 비움의 문제가 될 수도 있겠다. 내게 이로운 것이 남한테 해로운 것이 될 수가 있는 것이다. 조선시대를 일러 선비 정신이 높게 자리매김되었다고들 말한다. 요새 말로 하면 인문학적 교양과 옳고 그름에 대한 준열한 판단 의식을 존중했다

는 말일 것이다. 장욱진, 김종영, 김환기, 이 세 분은 그런 면에서 20세기를 수놓은 그야말로 마지막 한국의 선비라고 말해서 틀리지 않을 성싶다.

그림은 시대의 산물이고 또 그 시대를 잘 반영한다. 50년대 전쟁 시기에 우리나라의 그림들이 대체로 어둡다. 형태들이 긴장되어 있는 것을 볼 수 있다. 정신이 긴장되어 있는데 형태가 어찌 느슨할 수 있을 것인가. 식민지를 살면서 많은 화가들이 일본 통치를 긍정하는 듯한 그림 생활을 하였다. 조선총독부가 주최하는 미술 전람회 이른바 선전鮮展에서 민족혼을 내던진 사람들이 있는가 하면 전쟁 기록화 전시회에 내 나라 일처럼 앞장선 사람들도 있었다. 의식이란 것은 일단 물들면 탈색되기가 어려운 것이다. 거듭나기 전에는 회복할 수 없는 성질의 것이다. 타락한 정신이 훌륭한 형태를 만든다는 것은 그야말로 어불성설語不成說이다. 해방되고서 어떤 자각들이 있었다 하나 그리고 겉틀은 벗겨냈다 하더라도 그 내부 사정은 바뀌지 않는 것이었다. 20세기 전반부에 있었던 친일親日에 대한 평가가 세기를 바꾼 지금에 와서 요연하게 드러났다. 반세기라는 시간이 필요하였다. 일시의 영화는 물거품과 같은 것이었다. 옳고 그른 것이 백일하白日下에 다 드러났다. 여기 살아남은 세 예술가들이 그것을 증거하는 승리의 표상으로 우뚝이 솟아 있다. 장욱진, 김종영, 김환기는 지나간 우리들의 아픈 역사 속에서 피어난 장한

순교의 꽃들이었다.

여기 세 분의 예술가는 그 누구보다도 모국의 역사를 존중하고 모국의 문화를 사랑한 분들이었다. 이분들의 형태를 찬찬히 들여다보면 애절하리만치 선조들의 마음을 읽으면서 생각한 흔적들을 발견할 수 있을 것이다. 장욱진 선생의 화면에 등장하는 초가집과 참새와 돼지와 까치들, 김환기 선생이 즐겨 다룬 항아리와 학과 소나무와 구름들을 눈여겨보자. 그는 또 어떤 글에서 자신은 동양 사람이고 한국 사람이며 파리에 나와서 보니 "고향 하늘이 더 잘 보였다."라고 쓰고 있다. 김종영 선생이 어려서부터 다룬 붓글씨를 통해서 그의 동양철학에 대한 통찰이 얼마나 깊고 높은가 짐작할 수 있다. 세계를 열어놓고 수용하는 마당에서 '나'라는 역사적인 기반이 없다면 오직 자멸自滅만이 있을 뿐이다. 이분들이 그처럼 단단한 형태를 구축할 수 있었던 것은 모국에 대한 큰 사랑과 깊은 이해의 바탕이 있었기 때문이다. 개방하고 수용하는 것만 있다면 자칫 정체불명의 형상이 될 것이고 민족적인 데에다 고집하면 소통이 막힌 왜소한 형상이 될 것이었다. 일생을 바쳐 형태를 탐구하면서 생각하지 않은 일이 무엇이 있겠는가. 많은 이야기를 담기 위해서는 단순하고 간결한 형태가 필요하였다. 각각의 독특한 멋스러움 속에 맑고 고격高格함 속에 조선의 백자와 같은 내강內剛함이 있다.

언젠가 김환기 선생이 그림을 안 팔겠다고 선언처럼 말한 적

이 있었다. 전시장에서 누가 그림을 사겠다고 할 때 안 된다고 딱 끊었을 때 그 통쾌함이란 화가가 아니면 모를 일이라고 했다. 내가 처음 개인전이라고 하면서 그와 똑같은 일을 겪었다. 사흘간 고민을 하다가 안 되겠다 하고 결단을 했는데 그렇게 시원할 수가 없었다. 그 이야기를 김종영 선생께 했더니 선생은 만면에 웃음을 또 머금고 부귀영화를 어찌 한 사람이 다 가지겠는가 그랬다. 장욱진 선생이 가끔 했던 자랑 두 가지가 있었다. 그림을 한 점 호암에서 사 갔는데 그것이 문제가 아니라 최순우 선생이 중매를 했다는 것이 그것이고 또 하나는 김환기 선생이 자기를 신사실파전에 추천했다는 것이 그것이었다. 김종영 선생이 사흘간을 문 닫아놓고 출입을 안 한 일이 있었는데 무슨 일인가 알아봤더니 작품 한 점 팔고서 속상해서 그런다고 하였다. 이런 일들을 지금 생각해보니 참으로 격세지감이 있다.

맑은 그림, 밝은 그림, 순직한 그림. 그러면서 뼈대가 더없이 강건한 그림들을 그분들이 만들었다. 일찍이 없었던 고되고 험난한 역사를 살면서 어찌 이런 꽃 같은 그림들을 그려낼 수 있었던가. 이분들의 공통된 점은 열린 세계의 복판에서 세계 미술의 역사를 조망하고 나름대로의 조형 세계를 확실하게 구축하였다는 데에 있었다. 동시대에 누군가가 생각했어야 하는 그런 일을 해놓았다. 그것이 후배들한테는 이정표가 되었다. 예술이란 것은 현실이 종합돼서 그것이 녹아서 전혀 새로운 형상으

로 부활하는 것이다. 옛것을 살펴서 새로운 것을 얻는다溫故而知新는 그 말 그대로 여기 이분들에 의해서 이루어진 것을 지금 우리가 확실하게 보고 있다. 몇 사람의 큰 예술가들을 남겨놓고 격동의 그 시대는 갔다. 우리 앞에 새로운 세상이 열리고 있다. 그것은 우리들의 몫이다.

수안보 시절 이후 장욱진의 유화

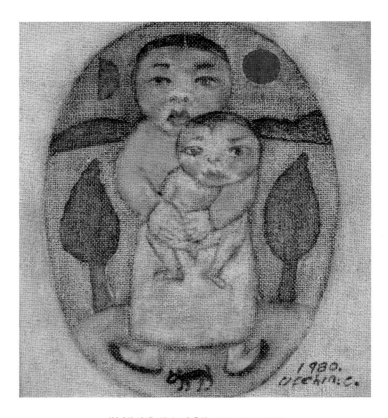

〈엄마와 아이〉, 캔버스에 유채, 15.5×14.5cm, 1980

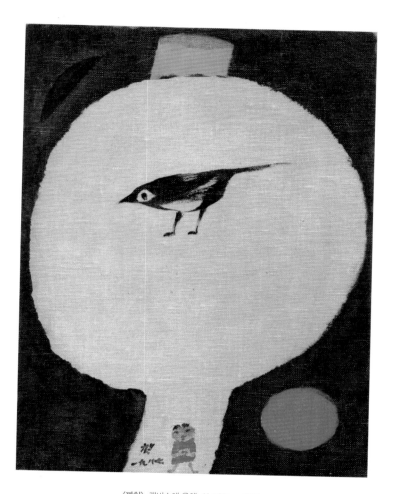

〈까치〉, 캔버스에 유채, 41×32cm, 1987

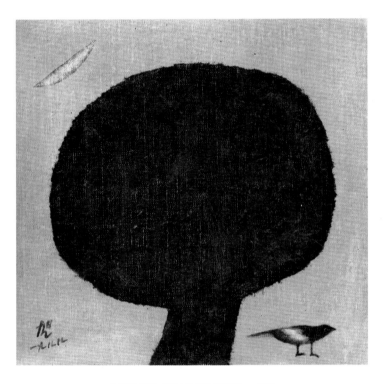

〈나무와 까치〉, 캔버스에 유채, 35×35cm, 1988

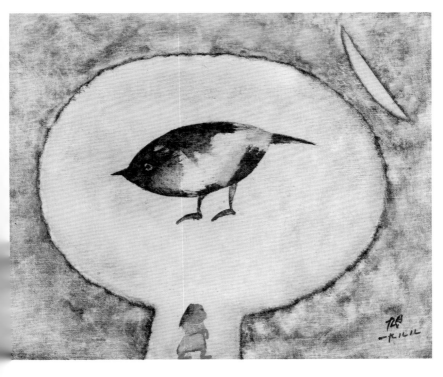

〈나무와 까치〉, 캔버스에 유채, 37.5×45cm, 1988

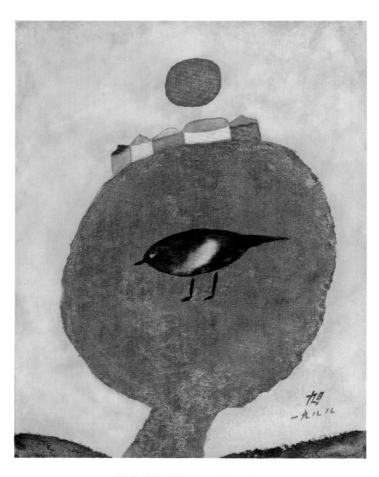

〈무제〉, 캔버스에 유채, 45.7×35.5cm, 1988

〈닭과 아이〉, 캔버스에 유채, 41×32cm, 1990

〈호랑이 있는 풍경〉, 캔버스에 유채, 45.5×38cm, 1990

희대의 천재, 장욱진과 김종영 사이에서

장욱진은 야인 같고 김종영은 선비 같았다. 장욱진은 들판에서 외치는 사람, 한때는 간디라고 별호가 생겼었다. 김종영은 그냥 거기 서 있는 사람, 별로 소문이 없었다. 장욱진은 학생들하고 대폿집에서 놀았는데 김종영은 전혀 술을 입에 대기조차 하지 않았다. 장욱진은 책은커녕 신문이라도 보았는지 몰랐다. 김종영은 동서 고전을 읽고 음악도 듣고 붓글씨를 놓지 않았다. 한 번은 김종영이 실존주의 뭐라 하는 책을 들고 있었던 모양이다. 장욱진이 그걸 보고서 인제 와서 무슨 책이냐 그랬다. 미술대학 교수 시절에 있었던 일이다.

두 분은 매사가 서로 그렇게 달랐다. 장욱진이 덕소에다 화실

을 만들고 홀로 떠났다. 서울이 시끄럽다 해서 그랬다. 그때만
해도 덕소는 먼 길이었다. 시외버스로 한참을 가야 했다. 상상을
넘는 행위로 그래서 큰 화제가 됐다. 타이티의 고갱에 비유하기
도 하였다. 그 무렵 미술대학 교수 홀에서 그런 일로 말들이 있
었다. 그때 의외로 김종영 선생이 나서서 장 선생이니까 할 수
있는 일이라 하였다. 장욱진은 신문이나 잡지에서 자주 다루고
그리하여 세상에서 아주 유명한 화가로 이름을 날렸다. 그런데
김종영은 그렇지 않았다. 정년퇴직을 하면서 현대미술관 회고
전 했을 때조차 언론은 깜깜 소식이었다. 무엇으로 하여 두 분
이 그토록 다르게 되었을까.

　장욱진이 어린이같이 유치스러운 작품을 만들고 있을 때 김
종영은 한국 미술계에 추상 조각이라는 큰 화두를 던졌다. 엉뚱
하기로는 두 분이 같았다. 장욱진이 그림 그리고 있는 장면을
본 사람이 별로 없었고 김종영이 조각하는 장면을 본 사람이 별
로 없었다. 두 분이 우리 세상에서 참으로 별난 분들임에는 서
로가 한가지로 같았다. 장욱진은 술집에서 노는 분으로 인식이
되었고 김종영은 산중에 있는 분으로 인식이 되었다. 어쩌면
동시대를 살면서 그렇게도 각각이었을까. 장욱진은 까치와 강
아지, 해와 달을 그렸다. 김종영은 돌과 나무를 평생 깎고 다듬
었다. 자연을 대상으로 한 점에서는 서로가 같았다. 왜 학을 안
그리고 까치였을까. 큰 짐승이 아니고 왜 강아지였을까. 그것이

장욱진의 예술에서 첫째가는 의문이다. 김종영의 예술에서 잊어서는 안 될 것이 그 배경에 산천초목이 있다는 것이다. 그의 추상 형태는 자연을 본으로 삼고 있다. 두 분의 형태는 아주 현실적인 것임에도 불구하고 아주 먼 것, 초월적인 것으로 보인다. 지평선을 넘어서 꿈같은 세계처럼 보이면서도 실은 현실과 밀착한 너무나도 가까운 지금 여기 살아 있는 눈앞의 세계이다. 두 분이 살면서 남긴 일을 보면 예술이 허황된 꿈이 아니라는 것을 여실히 증명하고 있었다. 예술이 망상이 아니다 하는 것을 선언이라도 하듯이 두 분은 그렇게 한 생을 아플 만큼 진지하게 살았다.

장욱진이 말했다. "나는 심플하다. 술 먹은 죄밖에 없다." 김종영은 말했다. "나는 미를 본 적도 없고 알지도 못한다." 넓은 들판에서 큰 짐승들이 포효하는 듯했다. 미를 알지 못한다는 경지는 심플한 곳, 티 없이 맑은 데일 것이다. 그림은 마음 깊은 곳에서 솟아나오는 것이지 그리는 게 아니다. 작위作爲의 흔적이 안 보이는 점이 두 예술가의 특징이 아닐까. 미美는 보이지 않는 것, 심플한 곳에서 나오는 생물生物. 두 분은 그런 점에서도 닮아 있다. 미지의 시간. 거기가 아름다움이 존재하는 곳이 아닐까. 그림은 알려고 한다 해서 알아지는 것이 아니고 오직 접근할 수 있을 뿐이다. 두 분은 그림이란 이런 것이고 조각이란 이런 것이다, 라고 말로 하지 않았다. 미를 본 적이 없다 한 사람이 어

찌 무엇이라고 말로 할 수 있겠으며 심플simple한 것을 어찌 말로 설명할 것인가. 두 분의 이야기는 언제나 시작이 없었고 끝도 없었다. 언제나 시작이라는 표시 없이 말을 시작하고 그리고 끝이 없이 끝났다. 성서에 '한 처음에'라는 말이 있다. 알 수 없는 차원이란 말이 아닐까.

장욱진과 김종영. 두 분과 같은 그런 특별한 분들을 나는 다시는 더 만나지 못하였다. 운명이라 할지 전생에 무슨 인연이 아닐까 싶다. 그런데 이 두 분 사이에서 나는 무척이나 갈등하였다. 20년 가까운 시간을 방황하였다. 왜냐하면 여러 가지로 두 분이 달랐기 때문이다. 매사가 그랬다. 어느 쪽을 버리고 어느 쪽을 취해야 옳단 말인가. 답을 찾을 수가 없었다. 장욱진의 집은 혜화동 로터리이고 김종영의 집은 삼선동 언덕에 있었다. 나는 두 집을 왔다 갔다 하였다. 내 평생 드나든 집이 두 스승 댁 말고는 없었다. 그런데 한쪽을 버리려고 보면 용기가 안 생기더라는 말이다. 하루는 혜화동 댁의 벨을 눌렀다. 그날 문이 열렸는데 장 선생이 대취한 상태로 딱 버티고 서 있는 게 아닌가. 보자마자 "너, 내게서 떠난 걸 내가 알아!" 청천벽력 같은 소리였다. 내가 여기 왔다 저기 갔다 방황하고 있는 것을 어떻게 아셨을까. 사실 그즈음에는 김종영 쪽으로 기울어져 있었던 시절이었다. 아무한테도 말한 적이 없는 내 속마음을 어떻게 알아차린단 말인가. 삼선동 언덕 집에 올라가 스승께 물었다. "선생님, 그

림은 어떻게 팔아야 할까요." "다다익선多多益善이지." 많이 받을
수록 좋다는 말씀이었다. 그러면서 의미 있는 웃음을 만면에 머
금었다. 사실 스승과 제자가 앉아서 그런 이야기를 한다는 것은
무리한 장면일 것이다. 작품 한 점 팔아본 역사가 없는 사람끼
리 말이다. 그러면서 이런 말로 뒤를 이었다. "수직선을 그리고
수평선을 그리고 거기에다 사선을 그려라." 그러고서 이번에는
그야말로 소리 없는 대소大笑를 하였다. 아, 참으로 그날은 시원
하였다. 다다익선이지만 수직과 수평 사이에다 사선을 어떻게
긋느냐가 문제였다.

　장욱진의 첫 번째 화집이 나올 때의 일이다. 큰 화집이었다.
책을 만들 때 이병근 교수가 글을 한 편 써보라 하는 것이었다.
국문과 교수라서 더욱 겁먹었다. 그 후 언젠가 혜화동 댁에 들
렀더니 책이 막 나온 모양이었다. 최종태 교수. 이렇게 써서 내
게 주면서 "한 방 할 줄 알았더니 안 그랬더군." 그랬다. 나는 그
때 휴― 하고 한숨이 나왔다. 잘못된 게 없다는 뜻이었을 게다.
원시미술과 민화와 민속적인 것과 그런 비고급적인 것 등에 대
해서 내가 썼던 것 같다. 김종영이 정년퇴직과 더불어 현대미술
관 회고전을 하였는데 그때 도록을 만들었다. 흑백사진을 만드
는 데 정정웅 사진작가가 수고를 많이 했다. 인화를 해보면 국
산보다 일제 필름과 인화용지가 눈에 띄게 좋았다. 편집을 하면
서 보니 종이가 좋아야 하고 잉크가 좋아야 하고 두꺼운 커버

를 써야 좋겠고 또 커버에다 천을 씌우면 좋겠고 그 위에 압인을 눌렀으면 좋겠고, 당시에는 모두가 하기 어려운 작업이었다. 그러다 보니 단가는 자꾸 올라가고 일손이 자꾸만 늘어났다. 끝나면서 선생께서 이런 말씀을 하였다. "이렇게 해서 우리나라의 문화가 높아지는 것이다." 그것은 나를 위로하기 위해서 던진 선물이라고 생각했다.

5·16 군사정변이 있었고 그 후 언제부턴가 애국선열 동상과 민족 기록화 그리기 일이 시작되었다. 한국 미술계가 소용돌이쳤다 할 만큼 큰 사건이었다. 장욱진 선생은 그 발족 모임에는 참석해놓고 그 일에는 전혀 가까이하지 않았다. 김종영 선생께 누가 권했다. 동상 할 게 있는데 한번 하시자고. 그때 사양하는 변이 이러했다. "내가 워낙 사람 만드는 데에 실력이 없어서……." 삼일 독립 선언탑을 만든 대조각가가 무슨 말씀을 하신 건가. 사실 그 당시로 보면 미술가들에게 돈 생길 수 있는 길이 그것밖에 없었다. 나는 심플하다. 나는 미를 알지도 못한다 한 말씀들이 그냥 나온 게 아니다.

예술가들은 많지만 참 예술에 근접한다는 것은 참으로 어려운 일이다. 추사 선생 말씀처럼 석비 몇십 개를 보기 전에는 붓을 들 생각을 말라든지 1천 개의 붓이 몽당붓이 됐노라는 말을 새겨들어야 한다. 타고난 사람이 생사 걸고 전심전력해도 될까 말까 한 것이 예술이라는 것이다. 옛날 타이베이 고궁박물관에

갔을 때 왕희지의 글씨라 했던가, 영 잊히지 않는 게 하나 있다. 아, 이것을 일러 신神이라 하는 것이 아닌가! 장욱진 선생이 내게 주신 한 말씀 "비교하지 말라." 너는 너 갈 길에만 전심하라, 그런 말씀이었을 것이다. 김종영 선생의 마지막 하신 말씀 "신과의 대화가 아닌가." 그때 그 한마디가 지금도 내 맘속에서 성당의 종소리처럼 울리고 있다.

이 각각의 스승을 한 가슴에 품었다. 그러고서야 내가 자유로울 수 있었다. 그러는 데 20년이 걸렸다. 스승이란 것은 영원한 벗이다. 나와 그와의 거리는 항상 그 자리에서 그렇게 머물고 있다. 나의 두 스승은 한 발 먼저 이승을 떠나셨다. 떠나셨지만 부모와 같이 항상 영원히 함께 있을 것이다. 김수환 추기경을 만나서 내가 이런 말을 하였다. 내게 좋은 스승이 있는데 다 떠나시고 심심하다 그랬다. 기다렸다는 듯이 김 추기경께서 하신 말씀, "하느님하고 놀면 된다!" 나중에 생각해보니 참으로 진리의 말씀이었다. 영원무궁 오직 하나 진리의 말씀을 따라 스승은 동행자로서 헤어질 수가 없는 것이다. 이 험난한 세상에서도 오염되지 않은 공간이 있었다. 만물이 생성하는 곳. 알지도 못하고 보지도 못하는 신비한 공간. 그곳을 일러 영원이라 할 것이 아닐까. 거기가 스승과 제자 사이의 텅 빈 공간이다.

나는 좋은 스승들을 만나서 행복했다. 더 찾고 있지만 욕심일지도 모른다. 이제는 다 놓고 나의 내면을 들여다봐야 할 것 같

다. 외롭지만 어쩔 수 없다. 카살스에게 누가 물었다. 어떻게 하면 내가 행복을 얻을 수 있을까요. 카살스가 말했다. "당신의 내면의 소리에 귀 기울이시오." 단 한 번 사는 이 인생길에서 장욱진 선생, 김종영 선생을 만날 수 있었던 것은 참으로 행운이었다. 두 분은 나의 참 스승이셨다.

한국적이라고 하는 것에 관하여

요즈음의 세계 미술의 판도를 편의상 둘로 나누어서 생각할 수가 있습니다. 유럽과 미국을 하나로 묶고 그 밖의 지역을 또 하나로 묶어보면, 세계 미술의 흐름을 이해하는 데 편리한 점이 있습니다. 서구권의 미술과 비서구권의 미술을 갈라놓고 본다는 것입니다. 왜 그러는가 하면, 비서구권의 미술은 모두 서구권의 영향을 받고 있는 처지이기 때문입니다. 그것이 지난 백 년간의 세계 미술의 역사입니다. 아시아와 아프리카, 또 남아메리카 지역의 미술은 모두 서구미술의 영향을 받고 있습니다. 나는 여기에서 그 이유를 얘기하자는 것이 아니고, 달건 쓰건 간에 이 현실을 인정해야 되므로, 이런 바탕 위에서 그림을 보면 그

림 알기가 좋다는 것입니다.

비서구권 지역의 미술가들은 한 가지 공통된 고민이 있습니다. 자기네의 전통과 서구미술의 흐름 사이에서 어찌해야 할 것인가 하는 고민입니다. 전통을 전적으로 지키자니 외래의 문물과 담을 쌓은 것이 되는데 그러면 발전을 막는 것이 되고, 전적으로 서구 방식을 받아들이자니 그것은 남 뒤따라가는 것이 되어 나의 진실이 소외될 수가 있기 때문입니다. 그 중간을 택하면 절충이 되는데, 창작이라고 하는 것은 그래서는 또 어려운 일입니다. 이러한 사정이 제3 세계, 즉 비서구권 각 지역에서 당면하고 있는 고민입니다. 우리나라의 현대 미술도 예외가 아닙니다. 그것은 미술뿐만 아니라 문화 전반이 그러한 것이고, 또 사회적인 여러 문제들 또한 마찬가지입니다. 그렇게 생각하면 그 고민은 예술가들의 고민일 뿐만 아니라 이 시대를 살아가는 비서구권 사람들의 큰 고민 중의 하나인 것입니다.

나는 그 문제를 놓고 실로 오랜 세월 동안 고뇌하고, 형태로 시도하고, 그런 일을 매일같이 반복하는 삶을 살아왔습니다.

나는 먼저 우리 조상들이 해놓은 업적부터 찾기 시작했습니다. 말하자면 한국 미술의 역사입니다. 미술의 역사를 찾다 보니 하나의 민족이 미술 활동만 하고 산 것이 아니라 복잡하고 다양한 살림살이를 하며 살아온 것임을 알게 되었습니다. 또 인접한 나라와 상관하면서 변화하고 발전해온 것이기도 했습니다. 그

래서 나는 우리나라와 인접한 지역, 즉 중국과 인도의 문화 형태를 봐야 했습니다.

그것은 서아시아와 연결되어 있었고, 그리하여 메소포타미아와 이집트의 문명에까지 다다르게 되었습니다. 한 사람이 산다는 것이 그렇게 방대한 역사 속에서 존재한다는 것을 알게 되었을 때, 인생의 의미도 한층 넓어지는 듯싶었습니다. 다양한 정신 활동이 있었고, 그것은 지역 간에 상호 교류를 하고 있었습니다. 천 년 전에 인도에서 있었던 일이 한국 땅으로 알려지는데, 의외로 짧은 시간에 소통이 되는 것이었습니다. 예를 들어서 우리나라 불상 조각의 옷 주름이 그리스 조각의 옷 주름에서 왔다고 할 때, 처음 듣는 사람들은 믿기가 어려울 것입니다. 그런 옷 주름을 지금도 만들고 있습니다.

이 넓은 세상에서 어찌 지역의 특수성만을 고집할 것인가 하는 의문이 제기됩니다. 그러나 지금 서구미술이 아무리 좋다고 해도, 그것이 절대의 것은 아니며 또 영원한 것도 아닐진대, 나를 버리고 그리로 쉽게 합류하는 것은 옳은 일이 아닙니다.

여러 해 전의 일입니다. 로댕 미술관에서 아프리카 현대 조각전을 본 일이 있습니다. 아마도 프랑스의 식민지였던 지역의 예술인 것 같았습니다. 왜냐하면 그 작품들이 프랑스의 조각가들, 즉 로댕, 마욜 등의 작품들과 너무도 많이 닮아 있었기 때문입니다. 첫눈에도 저래 가지고는 안 되겠다 하는 느낌이 들었습니

다. 소위 문화 식민지라는 것이 그런 것이었습니다. 남의 일 같지 않았습니다. 일제강점기 우리나라의 미술이 일본의 미술을 닮아 있었다는 것을 상기해볼 일입니다. 삼국시대 우리의 불교미술은 당대의 중국이나 인도 미술하고는 다른 멋으로 아름답게 만들어졌습니다. 조선시대에는 이른바 선비 미술이라 하는 것이 중국을 너무 닮는 바람에 쇠약해졌습니다. 오히려 선비 아닌 쪽에서 이룩한 예술 업적에서 기氣가 살아 있는 아름다움을 볼 수 있습니다.

그와 같은 현상은 유럽의 역사에서도 늘 있었던 일이었습니다. 영국 미술이 특히 그랬습니다. 대륙의 강대한 문화에 항상 예속되어 있었습니다. 그것을 만회하고자 애쓴 역사의 기록들을 많이 볼 수 있습니다. 유럽 대륙 안에서도 지금의 독일 지방은 늘 소외되어 있었습니다. 이탈리아와 프랑스가 위세를 떨치고 있을 때 항상 그 영향을 받는 입장에 있었습니다. 일본 사람들은 한반도로부터 문화 혜택을 크게 받았음에도 그것을 굳이 감추려 합니다. 남방으로부터 또 중국으로부터 직수입했다는 것을 애써 크게 입증하려 합니다.

요즈음의 서구미술을 일별할 적에도 이상한 일은 있습니다. 미국 사람들은 미국 미술을 자랑하고, 프랑스는 프랑스의 미술을 자랑하고, 독일은 독일대로 그러합니다. 강대한 문화 세력을 가진 나라일수록 자기네의 예술을 자랑하고 그것을 세계에서

우위에 놓고자 하는 것입니다. 이런 판국에서 제3 세계의 예술이 어떻게 갈 것인가 하는 것을 숙고해야 한다고 생각합니다.

절대로 옳은 그림이란 것은 없습니다. 만약 절대로 옳은 그림이 있을 수 있다면 진실로 아름다운 그림은 한 장만 있어야 할 것입니다. 인간 활동에 있어서 그 예술의 세계에 있어서 절대적인 것은 없습니다. 완전한 아름다움을 갖춘 그림이란 사람의 손으로 만들 수 없다는 것입니다. 그래서 그침 없이 변화합니다. 천태만변한 변화가 있습니다.

근대미술의 역사를 보면 선대가 한 일을 부정하는 행위의 연속입니다. 부정하고 그 부정에서 생겨난 것을 또 부정합니다. 완전한 아름다움이 있다면 만세萬世를 충족시킬 수 있겠지만, 인간이 하는 일이란 완전한 것이 될 수 없습니다. 그러니 그림이란 아무리 그려도 끝이 안 나게 되어 있는 것입니다. 예술에 있어서 권위주의라는 것은 그래서 위험하고 무의미합니다. 좋았다! 그런데 그것은 이미 지나간 것입니다.

이렇게 볼 때 그림 그리는 일이란 결국 나를 찾는 일이 되어야 하지 않을까 싶습니다. 잃어버린 나, 빼앗긴 나를 원래대로 회복시키는 일입니다. 나의 정신은 강대한 세력의 그림들 속으로 함몰되었습니다. 그것은 나의 부재不在를 초래했습니다. 저 바깥의 아름다움에 끌려서 진정한 나는 산산이 분산되어 있는 것입니다. 나는 안간힘을 다하여 흩어져 있는 나를 불러 모아야

합니다. 그리하여 예술가는 분산된 나를 다 불러 모아 놓고 "이것이 나였구나." 하고 스스로 감격할 수 있는 날을 고대하는 것입니다.

민족적인 것, 한국적인 것, 그것은 자기를 찾자는 데 뜻이 있습니다. 그런데 그 말 속에는 배타적이라는 뉘앙스가 있습니다. 외래문화의 충격이 클 때 일어날 수 있는 심리적인 현상입니다. 그런 속에서 자기를 찾는 일이란 막대한 저항력이 필요합니다. 그런 저항이 배타적인 것으로 비칠 수가 있습니다. 그런데 그러한 현상은 인간 정신의 활동에만 있는 것이 아니라 지극히 자연적인 현상입니다. 생존을 위해서는 수용과 저항을 융통성 있게 행사해야 합니다. 수용만 한다든지 저항만 한다든지 하면 생존을 유지할 수가 없습니다. 그러므로 한국적인 것이 무엇인가, 민족적인 것이 무엇인가 하는 것을 의당히 생각해야 하는 것입니다. 자기를 찾는 길이기 때문입니다.

예술에 있어서 최고의 목표는 아름다움을 구현하는 데에 있을 것입니다. 그런데 그것은 바로 참 자기에의 도달이기도 합니다. 참 아름다움이란 '참 나'의 발현입니다. 참 내 그림은 참 나다워야 한다는 것입니다. 다시 말하지만, 우리가 흔히 쓰는 민족적인 것, 한국적인 것 하는 말을 그런 뜻으로 이해하면 배타적이라는 오해가 풀릴 것으로 생각합니다. 내가 서양 사람 그림을 너무 닮아 있어도 안 되고, 또 너무 안 닮아 있어도 안 되는 것

입니다. 여기에 어려움이 있습니다.

우리들의 자유에는 한계가 있습니다. 나에게 있어 그림이란 나를 찾기 위한 모색의 흔적이며 몸부림의 흔적입니다. 세상에 완전무결하게 독자적인 것은 없습니다. 심지어 인간은 식물과도 동물과도 많이 닮아 있습니다. 그렇지만 남과는 다른 내가 있는 것 또한 엄연한 사실입니다. 여기에 말로 풀어내기 어려운 애매함이 있습니다. 완전한 '나'가 있는 것인지 그것도 우리는 알 수 없는 일입니다. 분명한 것은 나를 잃어버렸다는 것입니다. 그림을 그려보면 알 수 있습니다. 나도 모르게 남의 그림으로 내 손과 머리가 길들여져 있다는 것을 알 수 있는 것입니다. 세상 것을 다 배우고 익혀서 그것을 소화해서 다 버려야 합니다. 그런 연후에 진정한 자기를 만날 수가 있다고 합니다. 나는 가끔 추사 선생의 말씀을 되살려 음미합니다.

"법이 있어도 안 되고 또한 없어서도 안 된다."

기존의 법에 매여 있어서는 안 되는 것이고 무법천지일 수도 없다는 것입니다. 확실하고 철저하게 법을 갖추고 있어야 한다는 것입니다. 얼핏 보기에는 애매한 표현 같지만 더없이 절묘한 말이라고 생각합니다. 그래서 예술가의 자유는 한계가 있다고 말한 것입니다. 예술가의 자유는 내가 급기야 나로 돌아와 있을

때를 말합니다. 그리하여 근원자 앞에 당도하여 "내가 여기 있습니다." 하고 고告하는 것입니다. 거기까지가 예술의 한계인 것 같습니다. 그다음은 무엇인지 아무도 모릅니다. 온갖 법을 익히고 그리고 그것을 소화해서 다 버리고 급기야 나로 돌아와 근원자 앞에 엎드려 "내가 여기 있습니다." 하고 고할 때……, 마음은 비어 있고 괴롭고 두려웠던 방황 길도 끝났습니다. 그림이란 것은 사람이 하는 것이고 사람이 하는 것이란 끝이 있고 도달할 수 있는 한계가 있습니다.

바람도 없는데 노란 은행잎이 땅에 떨어집니다. 은행나무에 태어나서 잎으로 피어나 여름에 파랗다가 가을이 되어 노란 잎으로 변하더니 바람도 없는데 땅에 떨어지는 것입니다. 저것은 자연의 법입니다. 예술의 법도 자연의 법과 다를 게 없습니다. 은행잎이 아름다운 것은 그것이 진실로 은행잎이기 때문일 것입니다.

신윤복의 〈미인도〉가 있습니다. 참 멋이 있습니다. 김정희의 힘찬 붓글씨가 있습니다. 참 멋이 있습니다. 정선의 〈금강산도〉가 있습니다. 참 멋이 넘칩니다. 조선시대 후기, 같은 시대를 살았음에도 서로가 너무나도 닮은 데라고는 없이 묘하게도 멋스럽게 그렸습니다. 우리가 잘 알고 있는 이응노는 파리에서, 김환기는 뉴욕에서 멋진 그림을 그렸습니다. 그러나 같은 시기에 박수근, 장욱진은 서울에서 살면서 멋진 그림을 만들었습니다.

이들에 대해서 우열을 비교한다는 것은 별 의미가 있을 것 같지 않습니다. 그렇게 서로 다른 모양을 하고 있다는 것, 그것 자체가 아름다운 일이라고 생각합니다. 그들의 그림을 보면 최선을 다했다는 느낌을 받습니다. 한 가지 일에 최선을 다할 수 있다는 것은 타고난 사람만이 누릴 수 있는 특혜라고 생각합니다. 훌륭한 그림을 볼 때 사람이 저렇게까지 그릴 수 있을까 하고 머리가 아득해질 때가 있습니다. 거기가 사람이 만들 수 있는 아름다움의 극치가 아닐까 하는 생각이 드는 것입니다.

한국 사람은 한국 사람다운 그림을 만들어야 합니다. 아프리카 사람은 아프리카 사람다운 그림을 만들어야 합니다. 어떻게 그려야 하는가 하는 문제는 예술가들의 몫입니다. 분명한 것은 내가 아프리카 사람다운 그림은 그릴 수도 없거니와 그려서도 안 될 것입니다. 머리로는 어느 정도 가능할 수 있다 하더라도 마음으로는 안 되는 것입니다. 마음으로 안 되는 일에는 전력을 다할 수가 없는 것입니다.

누가 말했는지, 아름다운 것은 자연스러운 것이라 했습니다. 자연스러우려면 자유스러워야 합니다. 구속으로부터 해방되어 자유, 그리하여 '나로 돌아올 때!'입니다. 진정한 '나'를 얻을 때, 그리하여 '근원자와 마주할 때!'입니다. 가장 '한국적'이라고 하는 것은 빈 마음으로 근원자 앞에 당도하여 "내가 여기 있습니다." 하고 고하는 그런 경우입니다. 특수한 것이기도 하고 보편

적이기도 한 것이 참 아름다움입니다. 내가 진정한 나로 돌아올 때 가장 특수적입니다. 그 특수적인 나는 외부의 것을 다 버렸기 때문에 안이 비어 있고 그래서 순수하며, 그 비어 있는 순수함은 본래적인 성품이며 보편성, 즉 본원本源과 통해 있습니다. 나는 그곳이 근원자와 상면하는 자리라고 생각합니다. 한국적이라는 말을 지역적인 문제로만 생각하면 배타적이라고 하는 오해를 불러일으킬 수가 있습니다. 본향적本鄕的, 본위적本位的, 나아가서 본원적本源的이라는 말로 바꾸어 생각하면 좋을 듯싶습니다. 아름다운 그림이란 것은 하늘나라의 소식입니다.

"예술은 종교 및 철학과 함께 사람들의 가장 깊은 문제와 정신의 가장 높은 진리를 의식하게 하고, 또한 그것을 표현하기 위한 수단이다."(헤겔)

민화를 생각하며
─그 이름 없는 사람들의 흔적

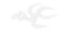

조선시대에는 지금 우리가 말하는 민화에 대하여 '민화'라는 이름이 붙어 있지 않았었다. 20세기 초에 일본의 학자 야나기라는 이가 조선의 미술을 연구하는 중에 민화民畵라고 이름을 만들었다고 들었다. 야나기는 민간미술民間美術이라 할까 이름 없이 만들어진 것들에 대하여 특별한 애정을 갖고 연구를 한 사람이다. 일찍이 우리나라 사람들이 그것을 알아보기 이전에 조선의 민간미술의 미를 발견했다는 것에 대하여 주목할 필요가 있다. 그런데 한 가지 특별히 생각할 것은 민화라고 이름이 붙으니까 전문가가 아닌 사람의 그림이란 생각이 먼저 든다. 그래서 하급下級 미술이란 느낌이 드는데 그것은 고려해야 할 문제일 것 같다.

◦

고급 미술이 있고 거기에 상대적으로 하급 미술이 있는가. 그런 관념이 생기는데 그래서 우리 민화가 우리나라 미술에서 낮은 미술로 보일 염려가 생기는 것이다. 그렇다고 다른 이름을 만들어낼 수도 없으니 아쉬울 뿐이다.

조선시대의 그림은 중국 그림을 표본으로 삼아서 선비 그림, 양반 그림이라 할지 이른바 정통 그림의 맥을 이루고 있다. 민화는 미술사에서도 다루어지지 않고 미적으로 평가를 제대로 받지 못하였다. 민화에 대한 연구는 해방 후부터라고 볼 수 있는데 그것도 주로 민간학자, 애호가들에 의해서 연구가 이루어졌다. 세종대왕이 한글을 만들면서 '우리나라 말이 중국과 달라서'라고 했는데 정말 멋있는 말이라고 생각된다. 내가 하는 말은 조선시대의 그림이 중국 그림을 지나치게 숭상한 나머지 거기 따라가느라고 아예 중국에 예속된 것이 아닌가 반성해야 될 것 같다는 것이다. 삼국시대, 고려시대를 보자. 그렇지 않았었다.

삼국시대의 우리 미술, 그 불교미술은 단연 중국과 다르고 예술로서도 더 높은 경지를 이룩하고 있었다. 고려의 불화 역시 아시아 불교미술 역사에서 단연 뛰어난 그림을 만들고 있었다. 그런데 이상하게도 조선시대 500년은 중국 미술을 따라가느라고 한국적인 성품을 많이 잃어버렸다는 것이다. 여기에서 우리가 민화, 민간예술에 대하여 주목해야 하는 의미가 있다. 도자기를 보라. 가구공예를 보라. 그런 선에서 민화를 보라. 양반 미술,

선비 미술에 없는 우리네 혼이 여기 배어 있다. 민족의 정서가 여기 고스란히 배어 있다. 만약에 민간예술에서마저 중국을 모방하였더라면 조선시대는 조선의 마음, 민족혼의 빈사 시대가 될 뻔하였었다. 도공의 손으로 도자기가 만들어져서 조선의 마음이 그 형태 안에서 살아남을 수 있었다. 우리나라 조선시대의 목공예는 참으로 멋스럽고 아름답다. 그림을 보자. 우리 민족의 타고난 모든 것. 가슴에 맥맥이 이어온 것. 그것이 민화라는 마당에서 마음껏 여지없이 발휘되었다. 얼마나 다행한 일인가. 만약에 우리 민족이 그런 마당을 못 만들었더라면 정말 기를 펴고 살지를 못했을 것이 아닌가. 정성을 다하고 기량을 다하고 몸을 다해서 일을 해야 한다. 자유롭게 즐겁게 기쁘게 일을 할 수 있어야 한다. 그렇게 할 수 있었던 예술이 바로 우리 민화였다. 지금 보면 정말 아름답다. 형식에 있어서도 세계미술사에서 유례가 없는 독특한 양식이 만들어진 것이다. 우리 민화와 같은 특별난 양식은 어느 나라 어느 시대에도 비슷한 것이 없다.

어찌해서 이렇게 특별난 자유롭고 아름다운 그림을 만들게 되었을까. 이론으로 만들어진 것이 아니었다. 본이 있어서 된 것도 아니었다. 수없는 민간예술가들이 그들의 작업이 예술이란 생각조차 하질 않았다. 걸작을 만들어서 세상에 이름을 낸다든지 전혀 그런 생각이 없었다. 참으로 순수한 무위無爲의 흔적이었다. 조선의 민간예술은 무심의 예술이었다. 비움의 예술이었

다. 의식이 일을 하는 것이 아니라 마음이 하는 일이었다. 그저 타고난 성품대로 했을 뿐 다른 욕심의 작용으로부터 해방된 공간에서 된 일이었다. 거기야말로 예술이란 세계가 이를 수 있는 최고의 경지가 아닐까. 그들은 자기네가 요즘같이 예술가란 생각을 전혀 하지 못했을 것이다. 그저 이름 없는 '환치는' 사람들─'환쟁이'─이었을 뿐이다. 이름 없는 도공이었다. 그와 같이 명작을 만들었음에도 불구하고 누가 만들었다는 근거가 하나도 없다. 국가적 민예 박물관 하나 없다. 다행히도 민간인들에 의해서 돌 박물관, 옹기 박물관 등 무슨 무슨 박물관들이 세워져 있다. 모두가 그런 데에 애정을 가진 민간인들에 의해서 운영되고 있는데 그것 또한 신기한 일이 아닐 수 없다. 국립 민화 박물관이 왜 없는가. 국립 도자기 박물관이 왜 없는가. 국립 가구 박물관이 왜 없는가.

민화는 불교, 유교, 도교, 무속 이야기 등이 그 바탕이 되고 있다. 우리들의 삶 속에서 정신적인 것의 바탕 역할을 민화가 하고 있었다. 양반 미술은 무엇을 했단 말인가. 조선시대 후기로 올수록 민화가 성했다고 하는데 임진란王辰亂, 병자호란丙子胡亂들을 거치면서 나라가 피폐했을 때 백성의 위안처가 되었을지도 모른다. 민화에 등장하는 모든 형상들에서는 어두운 그림자란 눈을 씻고 보아도 없다. 성난 호랑이 그림을 본 적이 없다. 슬픈 표정의 그림이 없다. 일본의 야나기가 한국의 미를 슬픔에

있다고 했는데 어림없다. 한국 미술 전체를 보라, 슬픔의 흔적 우울한 흔적이 없다. 한국의 미는 밝음의 미이다. 꽃도 새도 여유만만하다. 조선 사람의 아취가 거기 민화에 뭉텅 살아 있다. 한국 미술은 전반적으로 볼 때 선線의 아름다움이다. 민화가 특별히 노골적으로 그것을 대변하고 있다. 한국적인 색채의 미가 민화에 후회 없이 표현되었다. 언젠가 뉴욕 현대미술관에서 한국 민화 대전람회를 볼 날이 올 것이다. 그렇게 돼야 민화의 예술적 가치가 제자리를 잡을 것이다.

조선시대에는 명나라 그림 따라갔고 일제강점기 시절에는 일본 그림 따라갔고 해방 뒤에는 미국 그림을 따라갔다. 우리가 지금 민화를 생각하면서 여러 가지로 생각해야 될 것이 있다. 그림에 대해서, 예술에 대해서, 인간의 삶에 대해서, 역사에 대해서, 그리고 그 의미에 대해서, 그리고 아름다움에 대해서……

항상 원점에서 생각해야 될 것 같다. 공리를 초월하고 명리를 초월한다. 그리하여 인간 내면에 깊이 가라앉은 때 묻지 않은 '참'을 건져내야 한다.

장욱진의 먹그림

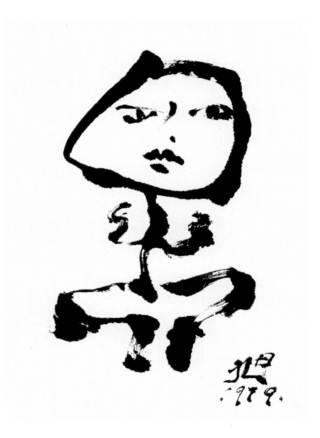

〈아이〉, 한지에 먹, 65×43cm, 1979

〈아이〉, 종이에 먹, 26×19.5cm, 1981

〈무제〉, 종이에 먹, 30.7×22.3cm, 1981

〈무제〉, 종이에 먹, 27.5×24cm, 1982

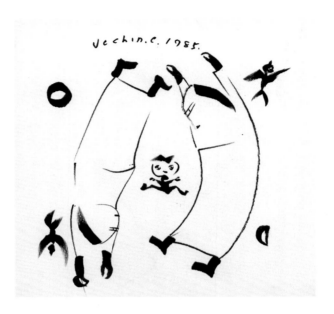

〈무제〉, 종이에 먹, 25×25cm, 1985

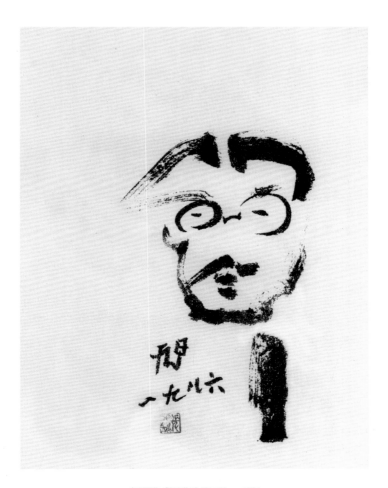

〈자화상〉, 한지에 먹, 38×28cm, 1986

〈**희조**(喜鳥)〉, 종이에 먹, 28×18cm, 연도 미상

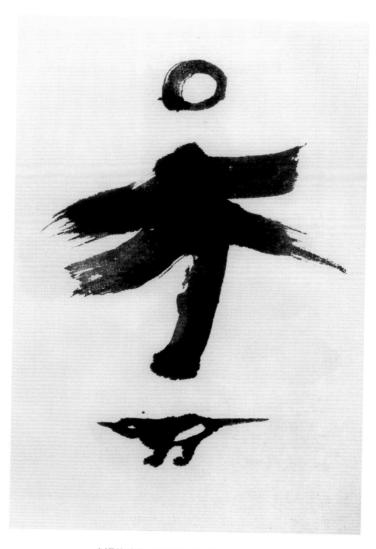

〈나무와 까치〉, 종이에 먹, 38.5×27.5cm, 연도 미상

3
_

스
승
을

기
리
며

스승의 노래

큰 나무는 그늘이 짙어서 여름날 사람들이 쉬어서 가고 바람도 새들도 와서 놀다가 간다. 그 풍경은 보기에 좋다. 큰 나무는 그 많은 가지들을 거느리기에 나날을 바쁘게 살면서도 서두르는 내색을 하지 않는다.

큰 스승은 큰 나무처럼 그늘이 짙어서 젊은 일꾼들이 모여 꿈을 가꾸고 희망을 얻고 간다. 그 풍경은 보기에 아름답다. 큰 스승은 큰 나무처럼 내면의 가지들을 거느리기에 바쁜 나날을 살면서도 내색하지 않고 꿈이 큰 새들이 와서 노는 것을 즐거워한다.

슈베르트의 〈보리수〉를 나는 속으로 가끔 부르곤 한다. 무심

코 부르던 그 노래가 해가 갈수록 전 같지 않게 가슴으로 파고 드는 것을 느낀다.

　"성문 앞 우물 곁에 서 있는 보리수, 나는 그 그늘 아래 단꿈을 꾸었네. 가지에 희망의 말 새기어놓고서 기쁘나 슬플 때나 찾아온 나무 밑……."

어인 일인지 이 노래가사가 예사로 들리질 않는다. 마치 내 이 야기를 적어놓은 것 같다는 생각을 하게 되는 것이다. 그 한 가지 에다 꿈을 걸어놓고서 기쁠 때나 슬플 때나 찾아간 나무 밑.

나의 스승들은 모두가 결백벽이라 할 만큼 깨끗한 분들이었 고, 오로지 한길만을 걸어간 지사였다. 옳지 못한 것들에 대해서 는 10리 바깥에서부터 전율하였다. 더군다나 사리사욕이란 것 과는 애초부터 연이 없었다. 두 가지 일을 하지 못했다. 그래서 사회로부터는 고독했지만 세상과 역사를 먼 거리에서 바라볼 수가 있었고, 그러면서도 현실의 자질구레한 것들로부터 초연 할 수가 있었기 때문에 그들은 역사의 복판에 설 수가 있었다.

그들은 모두가 자기를 관리함에 있어서 가혹하고 준엄하였 고, 상대적으로 제자들에게는 관대함으로 비쳐졌다. 그 관대함 은 무관심이 아니라 사랑이었다. 기다림이었다. 부모가 자식을 보는 것처럼. 깨끗하여라. 정성을 다하여라. 한 우물을 파라. 멀

리 보라. 큰 것을 보라. 용감하여라. 서두르지 마라. 그들이 말씀으로는 안 했지만 나는 그들의 삶 속에서 그런 말을 들었다.

"윗사람을 존경하고 스승에 효를 하는 사람은 난(亂)을 일으키지 않는다." 공자의 말씀으로 기억되는 이 말은 지금과 같은 난세에 한 번쯤 음미해볼 만한 말이 아닐까 싶다.

나의 스승들은 모두가 저세상으로 갔다. 그러나 그들은 없어진 것이 아니라 내 마음속에서 살아 있다. 내가 새겨놓은 그 희망의 가지는 지금도 거기에 있고 기쁠 때나 슬플 때나 그 그늘 아래를 더듬어 쉬고 있다. 이제 스승은 역사 속에서 등장하고 또 거기에는 수많은 이들이 있다. 인생의 도정에는 끝도 없이 스승이 줄지어 서 있다.

세태가 어지러울수록 큰 스승이 기다려진다. 큰 숲이 우거져 온갖 짐승 온갖 새들이 노는 그런 땅이 그립다.

"가지에 희망의 말 새기어놓고서 기쁘나 슬플 때나 찾아온 나무 밑……."

장욱진 선생의 추억

장욱진 선생님과 함께했던 아름다운 시간들이 마치 지난밤의 꿈만 같습니다. 때로는 추상같이 준엄하고 때로는 어린아이같이 순박한 심성이 선생님의 그림에는 지금도 여실히 살아 있습니다. 가신 지 몇 해인가 시간은 많이 흘러갔지만 제 가슴속에는 옛날과 다름없이 항상 살아 계십니다. 무슨 인연인지 선생님을 잊은 날이 거의 없다시피 맨날같이 생각이 납니다. 제가 무척이나 선생님을 좋아했던 때문일 수도 있고 제가 받은 가르침이 너무나도 컸던 때문일 수도 있겠습니다.

한때 선생님은 약주가 얼마만큼 되시면 "나는 심플하다." 하고 독백처럼 외쳐대셨습니다. 지금도 나한테는 천둥소리처럼

들립니다. 선생님은 바르지 못한 것, 간계한 것, 그런 것들이 미웠던 것 같습니다. 나는 술 먹은 죄밖에 없다고, 그리고 술 먹는 것도 미안한 일인데 안주를 어떻게 먹느냐고 농담 아닌 농담을 잘하셨습니다. 어떤 이는 선생님을 일러 그렇게 타고난 자유인이었다고 했습니다. 그러나 저는 생각하는데 그 자유를 지키기 위해서 얼마나 힘든 싸움을 하셨을까 해서 고개가 숙여집니다.

선생님은 아무도 흉내 낼 수 없는 순결하다 못해 기이한 삶을 사셨습니다. 선생님은 아무도 흉내 낼 수 없는 유별난 그림을 만들어내셨습니다. 선생님은 세계의 미술사에서 보기 어려운 아마도 가장 작은 그림을 만들어내셨습니다. 그러면서 거기에도 보편적 가치를 일구어내셨습니다. 다시는 선생님 같은 인물은 세상에 나오지 못할 것입니다. 20세기 한국 미술을 지탱하는 큰 기둥이 되셨습니다. 애나 어른이나 다 같이 친근한 그런 그림을 만들어놓고 사람들을 즐겁게 합니다. 사람이 한평생 살고서 그것으로 해서 세상 사람들이 마음을 열고 거기에서 쉴 수 있으면 얼마나 좋은 일입니까. 그런 일을 하신 이가 장욱진 선생이십니다.

장욱진 선생은 분명 가셨습니다. 그러나 제게는 이상하게도 실감이 나질 않습니다. 지금도 여기에 우리와 함께 뒷전에 어디에 생시의 모습처럼 그런 자세로 계실 것 같습니다. 실제로 오늘 이 아름다운 자리에 빠지실 것 같지가 않은 것입니다. 선생

님! 조금만 기다리시면 예쁜 미술관도 서고 고향땅 여기가 환해
질 것입니다. 선생님을 생각하면 아름다움이란 영원한 것이구
나 하는 생각이 저절로 솟아납니다. 항상 우리와 함께하시는 선
생님. 저는 선생님을 만날 수 있었다는 것, 오랜 세월 함께 지낼
수 있었다는 것. 늘 감사하고 있습니다. 제게는 분에 넘치는 복
이었습니다.

> • 이 글은 1995년 6월에 장욱진 선생이 태어난 지금의 세종특별자치시 연동면
> 송룡리 105번지 생가生家 앞에 〈까치〉 그림을 새겨 넣은 표석標石을 세우고 150여
> 명의 당시 군민들이 참석한 가운데 제막할 때에 읽은 원고. 생가비의 후면에
> 당시 홍순규 연기군수가 넣은 비문은 다음과 같다.

(畫家張旭鎭生家)

장욱진(1917~1990)은 어린 날의 맑은 기억이 평생의
일로 이어진 경우이다 화폭 위에 무수한 집을 지었는데
그림의 한옥은 고향燕東의 생가를 닮고 있다 고향은
화가의 유년을 키웠고 전쟁이 나자 피난처가 되어 주었다
그 모습이 마침내 예술로 태어난 화가의 생가는 고향
상실의 시대에 향수를 되살려 주는 산 증거로 예대로
여기 서 있다 이를 기려 일천구백구십오년 유월에 화가를
자랑삼는 연기 고향사람들이 이 돌을 세운다
세운이 연기군수

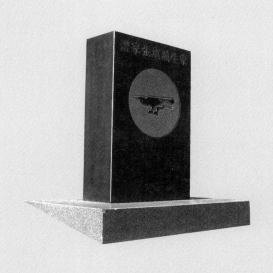

세상으로부터의 자유

나는 장욱진 선생과 김종영 선생 사이에서 많이 왔다 갔다 방황했습니다. 마음으로는 장욱진 선생한테로 끌리고 생각으로는 김종영 선생 쪽으로 끌리고 그러면서 10년도 넘게 말하자면 방황했습니다. 내가 특히나 고민스러웠던 것은 둘 중의 하나를 선택하고자 했던 데서 생겼습니다. 문제는 둘 중 하나를 버려야 되겠는데 그게 안 되는 것입니다. 70년대 중반쯤 어느 날 혜화동 장 선생 댁을 찾아갔습니다. 나는 예고 없이 늘 드나들었기 때문에 그날도 아무 생각 없이 그냥 벨을 눌렀습니다. 곧바로 문이 열렸는데 장 선생이 딱 버티고 계셨고 상당히 취해 있었습니다. 보자마자 일갈을 하셨는데 "너, 나한테서 떠난 걸 내가 알

아!"하시는 것입니다. 이것은 순전히 상호 간에 직감으로만 되는 일입니다. 여러 해를 더 보내고서 어떤 날, 둘을 다 안고 가면 될 일이 아닌가 하고 결말이 났습니다. 이탈리아의 화가 모란디 Morandi의 경우를 보고 그것을 확실하게 깨달았습니다. 모란디는 세잔을 필두로 해서 앙리 루소, 르동 등 좋아하는 선배들의 영향을 순진하게 다 소화하고 그리하여 아름다운 모란디의 그림이 되는 것이었습니다. 그런 뒤로 두 분 사이를 왔다 갔다 하는 게 고민스럽지 않았습니다. 역사를 전폭적으로 수용한다 그런 이야기가 될 것 같습니다.

나는 장욱진의 영향을 가장 크게 받은 사람 중의 하나입니다. 나는 장욱진 선생이 생각한 거의 모든 것을 다 받아들였다고 생각합니다. 그리하여 지금의 나의 형태에 그대로 반영되고 있습니다. 장 선생의 모든 것을 형태로써 계승한 것은 나 하나뿐이 아닌가 그런 생각을 합니다. 내가 김종영 선생의 모든 것을 받아 익혔지만 형태만큼은 내 맘대로 했는데 그것이 장욱진 선생 쪽에 가깝다는 말씀입니다.

한번은 선생께서 갑자기 경주 월성을 가시겠다는 겁니다. "내가 따라갈까요?"했더니 희색이 만면하였습니다. 스케줄이 괜찮겠다고 직감하신 것입니다. 그때 사모님이 좋아하셨습니다. 나는 왜 그런지 잘 알 수 있었습니다. 내가 같이 있으면 술이 한 도가 넘지 않는다는 것입니다. 뭔가 보자기에다 선물을 하나 싸

들고서 서울역 플랫폼까지 사모님께서 나오셨습니다. 하얀 치마저고리를 입고 계셨습니다. 기차는 떠나고 사모님은 한참을 손을 흔들어주셨습니다. 좋은 여행이 될 것 같다고 그런 생각으로 피차간 만족하셨습니다. 기차는 영등포를 지나 수원역을 지났습니다. 그때까지 무슨 이야기를 하셨는지는 기억에 없습니다. 수원역을 지나서 기차는 막 속력을 냈습니다. 그때 잡화상 수레가 왔습니다. 나는 소주를 큰 것으로 한 병 샀습니다. 그랬더니 선생의 표정이 환하게 밝아지셨는데 "너무 빠르지 않은가." 그러셨습니다. 대구에 도착했을 때는 술이 상당히 됐습니다. 김진태가 나오고 이지휘가 나와 가지고 몇 집을 다녔는데 장 선생은 그 유별난 술 장난을 하셨습니다. 밤이 되어 이지휘 선생 집으로 갔습니다. 열두 시쯤은 잤을 텐데 깨워서 일어나 보니 한 시가 넘었는데 술 가져오라 하셔서 옆집 가게 문을 두드렸더니 손님 온 걸 알았는지 얼른 맥주를 내주었습니다. 그 집에 송아지만 한 개가 있었는데 짖고 달려들어서 술김에 팔뚝을 입에 집어넣었더니 다행히 물지는 않았습니다.

다음 날 버스로 경주엘 갔습니다. 윤경렬 씨 아들이 정종을 한 병 내왔는데 우리가 정작 월성에 갔을 때는 이미 술 먹을 형편이 아니었습니다. 나는 배가 너무 아파서 안 되겠다고 해서 우리는 서울 가는 버스에 몸을 싣고 월성 나들이는 그렇게 싱겁게 끝나고 말았습니다.

장욱진 선생의 욱친Ucchin이라는 사인sign이 멋있습니다. 환기 Whan ki라는 사인이 멋있고 수근이라는 한글 사인과 중섭이라는 한글 사인이 멋있습니다. 사인이 멋없기로는 유영국과 김종영입니다. 김종영은 그림에 비해서 사인 글씨가 어색하고 말 그대로 멋이 없습니다. 유영국의 사인은 좋게 말해서 정직한 글씨인데 어찌 보면 누가 시켜서 한 것같이 그림하고 동떨어진 느낌이 들고 촌스럽다는 생각이 들기도 합니다. 그런데 문제는 장욱진이 나중에 그 멋진 알파벳 사인을 버리고 욱旭 자를 썼는데 내 보기에는 별로 어울리는 것 같지 않습니다. 우리가 장 선생하고 한참 놀 적에 새벌 손동진이라고 있었는데, 이름하여 한글 박사인데 동네 간판을 한글로 지어주고 다닐 정도로 극성맞은 친구입니다. 손동진이라는 화가가 또 한 분이 있어서 그랬는지 새벌이라고 호를 만들어서 새벌 이름을 강조하고 다녔습니다. 그런 인연인지 지금은 서라벌 경주에서 산다고 들었습니다. 그 친구 장 선생을 따라다니면서 욱친이라는 알파벳 사인을 고치라고 줄기차게 입방아를 했습니다. 몇 해를 그러고 다녔는지 정말로 사인을 바꿨습니다. 장 선생 그림이 순 조선식이니 서양 글씨를 넣으면 안 된다는 것인데, 일리는 있지만 나는 그 욱旭 자 한자 글씨가 마음에 안 듭니다. 사인을 바꾼 것을 보면 큰 결단을 한 것인데 나는 옛날 사인이 좋다고 생각합니다. 그 사인은 진짜로 장욱진의 그림 같고 그림에 딱 맞는다고 생각합니다.

장 선생은 살이 없어서 그렇지 체격이야말로 통뼈입니다. 한 번은 무엇 때문인지 몸을 한번 서로 기대게 되었는데 아차 하고 놀랐습니다. 그 덩치가 거대함에 놀란 것입니다. 나는 애기였습니다. 바위에 기댄 것 같았습니다. 역시 혜화동 집이었습니다. 그날은 약주를 안 하셨는지 사모님이 옆에 좋은 얼굴로 계셨습니다. 나는 내 발이 잘생겼다고 생각했습니다. 무슨 이야기가 되었는지 내가 누구 발이 좋은가 대보자고 했습니다. 서로 양말을 벗었습니다. 둘이서 발을 대보았는데 이게 웬일입니까. 내 발은 애기 발이고 선생님 발이 한참 컸습니다. 거기다가 선생님 발가락은 그리스 조각이었습니다. 새끼발가락부터 엄지발가락까지 어쩌면 그리도 조각처럼 생겼는지 감탄스럽고 신기하고 잊을 수가 없습니다. 그렇게 덩치가 크고 통뼈인 양반이 그렇게 작은 그림을 그렸다는 것이 또한 신기한 것입니다. 그날 매직 그림을 한 다발 내놓으시고 한 장 가져가라 해서 마지못해 한 장 골라 가졌는데, 나무 목木 자에다 새가 한 마리 있었는데 잘 둔다는 것이 지금 어디에 있는지 찾을 수가 없습니다.

장욱진 선생의 그림은 〈공기놀이〉를 그릴 때부터 이상했는데 피난 시절 그린 보리밭길 우산을 들고 서 있는 〈자화상〉, 옹기 항아리를 화면 가득히 그린 것이라든지 상식을 벗어나는 일로부터 시작하였습니다. 세 살짜리 아이들도 그리는 사람 그림, 선으로 그린 사람 모양이라든지 풍경을 거꾸로 그린다든지 선

생 자신도 이렇게 그려서 그림이 될 수 있는 것인지 하는 의문이 있었을 것입니다. 그런 상식권을 벗어날 때 대단히 어려웠을 터인데, 그런 양식을 만들어 가지고 미술계에 내놓을 때 사람들이 어떻게 반응할까 생각을 안 할 수가 없는 것인데 온 세상을 단칼로 잘라내는 그런 큰 기백이 아니고서는 될 수 없는 일이 아닐까 싶습니다. 사실 그 무렵 국전에 출품했더라면 낙선이 아니었을까 싶습니다. 김환기 선생이 신사실파전에 자기를 추천했다는 자랑이 그냥 자랑이 아닌 것 같습니다. 1974년 수화 선생 작고한 소식을 듣던 날 혜화동 댁을 갔더니 대낮인데 대취하셔서 그야말로 큰 대자로 누워 계신데, 내가 김환기 선생 돌아가셨다 했더니 벌떡 일어나 앉으셔 가지고 한참을 아무 말씀도 없으셨습니다. 나는 그날의 일을 잊을 수가 없습니다. 지금도 내 머릿속에 영화의 한 장면처럼 또렷하게 있습니다. 아마도 상당한 충격이 있었던 것 같습니다. "나는 술 먹은 죄밖에 없다!" "나는 심플하다!" 그게 그냥 된 게 아닙니다. 절규입니다.

내가 장 선생 댁을 많이 드나든 사람인데도 그림 그리는 장면을 딱 한 번 목격했습니다. 혜화동 집 작은 문간방이었습니다. 방문을 열고 들어가는데 얼른 붓을 놓고 일어나셨습니다. 그때 이상한 석유난로, 아마도 외국산이라던가 자랑을 많이도 하셨습니다. 장욱진 선생과 술 먹는 일이 많았는데 술값 내는 일을 한 번도 못 봤습니다. 주인 앞에서 돈 센다는 것이 참으로 어울

157

〈공기놀이〉, 캔버스에 유채, 65×80cm, 1938

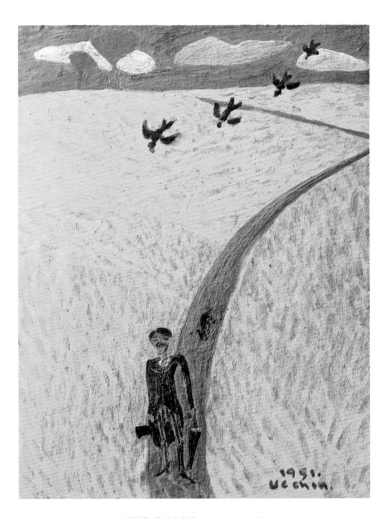

〈자화상〉, 종이에 유채, 14.8×10.8cm, 1951

리지 않는 분입니다. 한 주먹 그냥 던져준다면 모를까. 술 먹고
셈한다는 것이 장 선생 인격에는 맞지 않는 일 같았습니다. 한
번은 내가 그림을 언제 그리시느냐고 물었더니 새벽에 한다 했
습니다. 낮에는 놀고 남들이 다 잘 때, 그런 새벽에 머리가 맑다
고 했습니다.

장욱진 선생 집에서 책을 보지 못했습니다. 장 선생이 책 들
고 있는 것을 한 번도 보지 못했습니다. 언제부터 그랬는지 젊
을 때 무슨 책을 보았는지 책에 대해서 말한 적이 없습니다. 어
떤 교수가 《실존주의》라는 책을 갖고 있는 것을 보고서 웃긴다
고 힐책했다는 말을 들었습니다. 혹시 불경을 본 일이 있는지
모르겠습니다. 불가에서 하는 말에 견성見性한 사람 절 안에 오
지 말라는 말이 있습니다. 견성했으면 저잣거리에서 중생 구제
해야지 절에 있을 필요가 없다는 말 같습니다.

용인에 가시고 뒷날의 이야기입니다. 언제부터인가 보청기
를 하셨습니다. 윗동네에 박갑성 선생이 살고 계셨습니다. 김
종영 선생이 돌아가시고 신갈을 더 자주 갔습니다. 아랫동네
장 선생 댁에서 놀다가 술은 윗동네 박 선생 댁에서 먹었습니
다. 80년대 후반이던가 웬일인지 신갈에 자주 못 갔습니다. 한
번은 장 선생께서 김형국 선생한테 최 교수가 요즘 뜸하다 그랬
답니다. 김형국 선생이 선생님 귀가 어두워 재미가 없어서 그렇
다고 했습니다. 그 말에 충격을 받아서 보청기를 사 오라 했다

는 것입니다.

　6·25 때 종군화가단이라는 게 있었고 종군화가상이 있었다고 합니다. 그 수상자가 장욱진 선생이었습니다. 시상식을 할 때 한묵 선생이 갔습니다. 가서 보니 장 선생이 앞자리에 딱 앉아 있는데 정장을 하고 그런 선생이 아주 놀랍게 보였다고 합니다. 문제는 그다음의 일입니다. 시상식이 끝나서 집 밖으로 나왔는데 넥타이부터 확 끄르시더니 상장을 땅바닥에 팽개치고 "이제 끝났다." 얘기는 거기에서 끝인데 그다음에는 술집으로 갔다는 말일 것입니다. '공주집'에 앉아 가지고 한 잔만 들어갔다 하면 그다음엔 으레 "넥타이 끌러!"였습니다. 결국 내가 넥타이를 끌러야 가라앉았습니다. 장 선생은 천생 재야인사 야인입니다.

　장욱진 선생은 분명 화가로 사셨습니다. 다른 잡사에는 철저하게 얽히지 않았습니다. 분명 예술가이지만 화가라는 굴레를 달기에는 인간이 너무 큰 것 같습니다. 그래서인지 누가 말했던가 '자유인'이라 했습니다. 세상을 살면서 세상으로부터의 자유를 사셨습니다. 그림도 그렇고 그런 데에 장욱진 선생의 싸움과 고통과 기쁨이 있었을 것 같습니다. 장 선생에 대한 평가는 아직도 시간이 더 필요할 것 같습니다. 반세기쯤 더 기다려야 될 일이 아닐까 그런 생각이 듭니다. 장욱진 선생 같은 인물은 다시는 못 나옵니다. 그 시대에 있을 수 있는 그런 삶을 오직 한 사람 장욱진 선생이 다 살고 가셨습니다. 참으로 열심히 사셨고

한국 미술의 역사에다 누구도 흉내 내기 어려운 아주 독특한 그림을 남기셨습니다.

까치가 있는 모뉴망
−비공거사 장욱진 선생 탑비

장욱진 선생이 돌아가셨을 때 나는 그 시간을 견디기가 어려워서 파스텔 얼굴 그림을 한 장 그렸다. 그 얼굴 그림은 아주 어둡게 그려졌다. 내가 얼굴 그림을 수도 없다 할 만큼 많이 그렸지만 그처럼 깜깜한 그림은 처음의 일이었다. 그 뒤로도 없었다. 눈물이 화면 가득히 배어 있는 것 같은 그날 그 그림이 왜 그처럼 어두운 모양으로 되었을까. 그때 내 가슴 안의 풍경이 파스텔 물감을 통해서 그렇게 묻어났을 것이다. 손바닥으로 문지른 얼굴 그림은 아마도 내 전 생애를 통해서 가장 어두운 그림으로 남을 것이다. 장 선생과 함께했던 숱한 날들이 겹겹으로 한 장의 종이 위에 눈 내려앉듯이 소복이 쌓였다. 그것이 녹아서 그

림이 되었다.

수원 쪽 어떤 시립 화장장에서 영결식을 갖고 우리는 모두 헤어졌다. 새해가 되고 용인 선생님 댁에 친구들이 모였다. 여럿이 앉아 있는 그 자리에서 큰아들 장정순 선생이 날 보고 장욱진 비碑를 만들라 하는 것이었다. 정말 뜻밖이었다. 며칠 새 무슨 일이 있었는지 나는 전혀 알지 못하였다. 거기에다 제막 날짜가 정해져 있었다. 어떻게 만들자 하는 말들도 없었다. 그리고 그 비에 대해서 아무도 토를 다는 사람이 없었다. 그 이야기는 그것으로 끝이었다. 비를 만들자. 시간은 석 달이다. 그것뿐이었다.

나는 별안간 벼락 떨어지듯이 내게로 와서 숙제가 된 장욱진 비에 대해서 생각하기 시작하였다. 그야말로 그 숙제는 피동적인 것이었다. 전제조건도 하나 없었고 백지에다 연필 한 자루가 내 앞에 떨어진 것이 전부였다. 장소는 연기군 동면(지금의 세종특별자치시 연동면) 선영이다 하는 것만 있었다. 그렇게 해서 장욱진 탑비 만드는 일이 시작되었다. 참으로 막막하였다. 어디서부터 시작할 것인가. 선례가 있어야 말이지 무슨 책을 보아야 한단 말인가. 아무도 나한테 도움말을 주는 사람이 없었다. 그도 그럴 것이 아무도 그런 비를 본 사람이 없는 것이다. 빗돌 안에 유골함을 넣는 것인데 절에 있는 부도와 성질상 같은 것이었다. 그래서 탑비塔碑란 말이 나온 것 같다. 박용래 시인 비를 만드느라 우리나라 근세 시비詩碑에 대한 연구 서적을 본 적은 있었다. 화

가의 기념비인 데다가 절의 부도 역할을 또 해야 했다. 그래서 탑비란 용어가 나온 것 같다. 나중에 알게 된 일이지만 동국대학교 불교학 교수 목정배 선생이 탑비라고 명명했다. 지금 생각해보는데 '장욱진 선생 탑비'란 명칭은 목정배 선생의 옳은 판단이었다. 불교 전례와 의식을 따른 것이었다. 화가 장욱진의 기념비이면서 묘비이면서 불교도로서의 확실한 자리매김이 된 것이었다. 이렇게 해서 장욱진 선생의 비는 자리를 잡았고 그리고 그런 바탕 위에서 설계가 시작되었다. 아무도 나한테 의견을 말해줄 수 있는 사람이 없었다. 그래서 나는 좋았다. 완전히 내 맘대로 할 수 있었기 때문이다. 의논할 사람이 없었다. 전례가 없었기 때문이었다. 이렇게 해서 전대미문의 '비공거사 장욱진 탑비非空居士張旭鎭塔碑'의 거사擧事는 모양을 잡아가기 시작하였다.

어느 날 문득 떠올랐다. 이렇게 하리라! 기단을 놓고 네 토막의 돌을 쌓아 올린다. 비 이름을 쓰고 유골함을 넣는 돌을 놓고 아래에다 받침돌을 놓고 맨 위에다 마지막 그림인 '날아오르는 까치'를 새긴다. 그렇게 데생dessin이 일단 된 것인데 그것들을 어떻게 만들어 앉힌다 하는 문제는 두고 보면서 형편대로 만들 참이었다. 비문은 김형국 선생이 맡았다. 분량은 어느 만큼이다, 내용은 알아서, 시간은 언제까지이다, 아마 그랬을 것이다. 전체를 돌로 하되 인간문화재 대한민국 장인匠人 이재순 씨한테 일을 맡기기로 하였다. 이재순은 오랜 기간 내 일을 도운 사람이

기 때문에 속 썩이지 않고 일을 감당해낼 수 있을 것 같아서였다. 그리하여 일은 시작되었다. 무엇을 어떻게 하느냐 하는 것이 오로지 나의 판단에 달린 일이었다. 그것도 나의 생각, 순간에 떠오르는 생각을 실행에 옮겨야 했다. 두고두고 생각하고 연구할 시간이 없었다. 생각이 떠오르면 결단하고 실행에 옮겨야 했다. 일은 그렇게 급박하게 움직였다.

장욱진 선생이 돌아가신 날은 1990년 12월 27일이었다. 장례식을 올린 날이 12월 30일이고 해가 바뀌고 1991년 1월 5일 자 동아일보에 까치 그림이 실려 나왔다. 24일 자 절필이었다. 아마 25일쯤 그림을 동아일보에 보냈을 것이고 그 며칠 후에 선생께서 돌아가시고 장례를 치른 다음다음 날에 그림이 신문에 실려서 나온 것이다. 참으로 희한한 일이었다. 한 예술가의 마지막 그림, 하늘을 힘차게 날아오르는 길상吉祥의 새, 까치와 함께 선생은 저세상 하늘로 날아 없어지고 말았다. 그 까치 새를 탑비 맨 위에다 나는 새기고 싶었다. 그렇게 마음먹으면서 나는 쾌재를 불렀다. 얼마나 멋있는가. 그때 그 기분을 여태까지도 나는 아무에게도 말하지 않았다. 뒷면에는 비문이 실릴 것이었다. "나는 심플하다."로 시작되는 김형국 선생의 명문이 그 돌에 담길 것이었다. 기단 말고 네 덩어리 돌 중에 맨 윗돌, 까치가 있는 화가의 마지막 그림이 그렇게 해서 탑비에 자리 잡게 된 것이다. 며칠 후에 돌 공장에 가보니 하얀 애석艾石에다가 까치 그

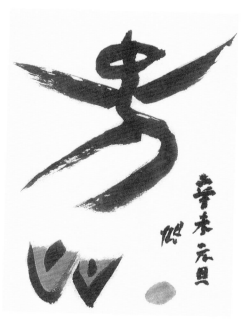

림을 새겼는데 그 모양이 명장 이재순의 명품으로 만들어진 것이었다. 상상을 넘어서는 공법으로 형상을 살려내고 있었다. 나는 일단 안심할 수 있었다. 될 것 같다. 그렇지만 날짜는 자꾸만 지나가고 있었다. 예나 지금이나 세월은 봐주는 법이 없었던 것이다.

내가 지금 25년 전 옛일을 기억을 더듬어 적고 있는 것이다. 용인에서 장 선생님이 최 교수가 발길이 뜸하다 하신 일이 그 무렵이 아닌가 싶다. 당신이 귀가 어두워 그렇다고 김형국 선생이 했다는 이야기가 그 무렵인 듯싶다. 그해 여름은 유난히도

무덥고 길었다. 장 선생 댁 마당에는 내 작품 브론즈가 한 점 서 있었다. 그런데 어떤 날 비가 억수같이 온 그날 밤도둑이 들어 그 브론즈가 없어진 일이 있었다. 지금껏 그 작품은 소식이 없다. 작품으로 알고 가져간 것인지 쇠붙이로 알고 가져간 것인지도 물론 알 수 없는 일이다. 그해 가을 선선한 저녁에 몇 달 만엔가 내가 용인을 찾은 것이었다. 그 윗동네에 박갑성 선생이 살고 계셔서 가는 수가 있는데 박 선생 댁에 가는 날이면 장 선생 댁에 가지를 않고 장 선생 댁에 가는 날에는 박 선생 댁에 들르는 일이 없었다. 양쪽을 하루에 가면 어쩐지 불편해서 그랬던 것 같다. 그런데 그날은 윗동네 박 선생 댁에서 놀다가 장 선생 댁에 들른 것이었다.

선생께서는 의자에 앉아 계셨다. 별말씀이 없으셨다. 지난여름 도둑 사건이 있었던 터라서 마음이 편치는 않았을 것이었다. 술을 한잔 달라고 하였다. 윗동네에서 한잔 걸치고 왔대서 그랬는지 그런 일이 없었는데 그날은 그렇게 되었다. 사모님이 얼른 일어나셨는데 금방 캔 맥주를 세 개 들고 오셨다. 앞 가게에서 가져오셨는지 보아하니 술 마실 사람은 나밖에 없었다. 선생님은 한 모금도 마시지 않았다. 세 개를 내가 다 마셨다. 무슨 얘기를 했는지 모른다. 그게 마지막이었다. 그날의 인상이 내게 꽉 찍혀 있다. 두 달쯤 뒤 연말에 부음이 들려왔고 장례를 모시고 까치 그림이 동아일보 신년 휘호로 실려 나왔고 이어서 비碑를

만드는 일이 시작된 것인데 예정에 없었던 그런 여러 일들이 상상할 수 없는 엉뚱한 사건으로 전개되는 것 같았다. 장욱진 비가 옛 연기군 동면 고향에 세워지는 날까지 하루하루가 새날이고 새로웠다. 내일 또 이따가 무슨 일이 생길지 예측이 불가능한 급박한 나날을 살아야 했다. 마감 시간에 쫓겨서 정해진 원고 몰아 쓰는 때와 같이 그런대로 스릴도 있었다. 지금 생각해 보니 참 좋은 시간을 산 것 같다. 좋아하는 스승을 위해서 몸 바치는 그런 일은 아무한테나 기회가 오는 것이 아니다. 올 것이 왔다. 행복한 시간이었다.

받침돌을 놓고 그 위에 네 개의 돌을 쌓았다. 맨 위에 까치를 새긴 돌은 애석이고, 두 번째 비명을 새긴 돌은 까만 오석이다. 그 아래 유골을 담은 돌은 천안석이고 맨 아래 팔을 딱 벌리고 있는 아이를 새긴 누런 화강석은 포천석이었다. 각각 다른 돌들을 배치함으로 해서 전체에 경쾌감을 주고자 했던 것 같다. 나중에 알게 된 일인데 맨 아래 나체의 아이 그림은 손자 낳았다고 그린 것이라 했다. 그 말을 듣고 더욱 잘됐다 싶었다. 손자가 딱 버텨주고 있으니 안성맞춤이 아닌가. 위에 까치는 음각陰刻으로 했고 아이 그림을 양각陽刻(돌을새김)으로 하자 했다. 그림이 워낙 가늘어서 만들기가 어려운 일일 것이니 요령껏 잘해보라, 나는 그 말밖에 할 수 없었다. 쪼아 놓았다 하기에 가서 봤더니 웬일인가, 내가 상상했던 것보다 훨씬 멋있게 만들어놓은 것

이다. 일이 잘되려면 생각지 않은 일이 그렇게 풀려나가는 수가 있었다.

김형국 선생의 비문을 까치가 있는 하얀 돌 뒷면에 새겼다.

심플한 그림을 찾아 나섰던 구도의 긴 여로 끝에 선생은 마침내 고향땅 송룡 마을에 돌아와 영생처로 삼았다. 1990년 세모의 귀천이니 태어나서 73년 만이었다. 선생은 타고난 화가였다. 어린 날 까치를 그리자 집안의 반대는 열화 같았고 세상은 천형으로 알았지만 그림이 생명이라 믿었던 마음은 깊어갔다. 일제 땅 무사시노 대학의 양화 공부로 오히려 한국 미술의 빛나는 정수를 깨쳤다. 선생은 타고난 자유인이었다. 가정의 안락이나 서울대학 교수 같은 세속의 명리는 도무지 인연이 없었다. 오로지 아름다움에다 착함을 더한 데에 진실이 있음을 믿고 그것을 찾아 한평생 쉼 없이 정진했다. 세속으로부터 자유를 누린 대신, 그림에 자연의 넉넉함을 담아 세상을 감쌌고 일상의 따뜻함을 담아 가족 사랑을 실천했다. 맑고 푸근한 인품이 꼭 그림 같았던 선생을 기리는 문하의 뜻을 모아 최종태는 돌을 쪼았고 김형국은 글을 적었다. 1991년 4월.

용인 천주교 묘원에는 조각가 김종영 선생의 비가 서 있는데 거기에 비문을 내가 썼고 옛 연기군 동면에는 화가 장욱진 선생 탑비가 서 있는데 그 비를 내가 만들게 된 것이다. 내가 평생에

흠모하던 두 스승을 위해서 천추에 남는 돌을 세웠으니 이보다
큰 영광이 어디에 또 있으랴.

옛 충청남도 연기군 동면 송용리의 생가에서 좀 떨어져 있는
웅암2리의 종중산에 1991년 3월 25일 장욱진비가 설치되었다.
제작 기간을 보면 두 달이 채 안 걸린 셈이다. 非空張旭鎭 眞妙
子菩薩塔碑. 며칠 뒤 3월 31일 제자들과 친족들이 모인 자리에
서 제막되었다.

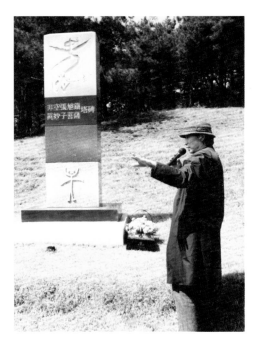

탑비 제막식

양지바른 언덕에 남쪽 햇볕은 그날따라 엄청 따뜻했다. 작고 백일 되는 날에 맞춘 것 같다. 유족 친지 외에 김형국, 최경한, 이남규, 조영동, 이지휘, 이민희, 윤명로, 최관도, 박한진, 이학영, 이춘기, 김재임, 이만익, 오경환, 오수환, 전주에서 홍순무, 대전에서 이종수, 김용수 등 40~50명의 정든 얼굴들이 스승을 여읜 섭섭함을 달래고 있었다. 가는 것도 없고 오는 것도 없다 하지만 만남의 기쁨과 이별의 슬픔이란 인지상정이 아니던가. 비는 거기에 세워져 있다. 장욱진 선생과 함께 그 비는 내가 살아 있는 한, 나의 가슴속 깊은 길목에서 오래오래 거대한 모뉴망으로 서 있을 것이다.

우리는 지금 21세기를 살고 있다. 20세기 백 년에 누가 참사람이냐고들 묻는다. 장욱진 선생이 그중 한 사람이다. 서양 물결이 쓰나미처럼 한반도를 뒤덮는 그런 시간에 거기에 철저하게 저항한 오직 한 사람의 예술가 장욱진. 온몸으로 막아섰다. 혼자서 감당하기에는 너무나도 큰 바람이었다. 나는 심플하다고 절규하면서 그는 물들지 않았다. 20세기 백 년에 장욱진만큼 고독한 화가는 없었다. 다시는 이 땅에 그런 예술가는 나올 수 없을 것이다.

장욱진의 매직 그림과 판화

〈마당〉, 종이에 잉크와 수채, 16×12.5cm, 1972

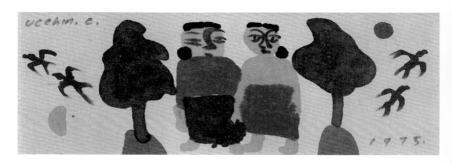

〈두 여인〉, 종이에 매직마커, 12×33cm, 1975

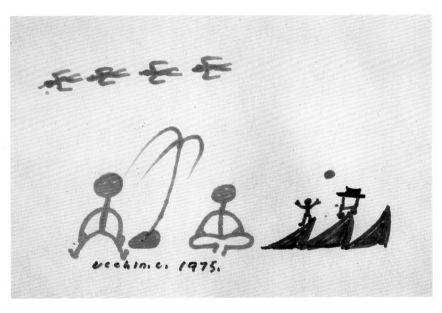

〈망중한(忙中閑)〉, 종이에 매직마커, 25×34cm, 1975

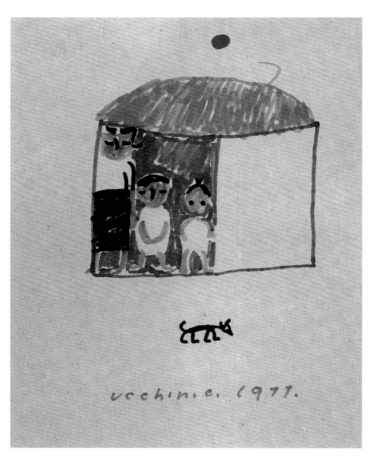

〈가족도〉, 종이에 매직마커, 18.5×15cm, 1977

〈암탉과 고양이〉, 종이에 매직마커, 22×28cm, 1977

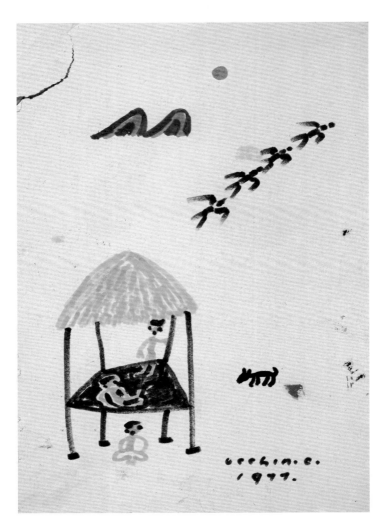

〈무제〉, 종이에 매직마커, 26.6×19.2cm, 1977

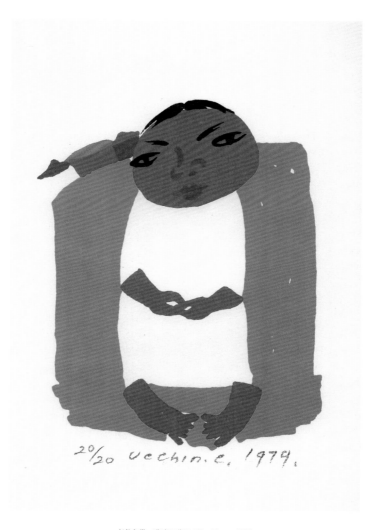

20/20 uechin. e. 1979.

〈아낙네〉, 세리그래프, 27×19cm, 1979

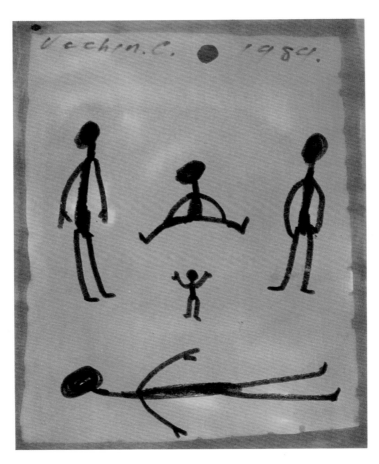

〈마당〉, 종이에 매직마커, 19.5×15cm, 1984

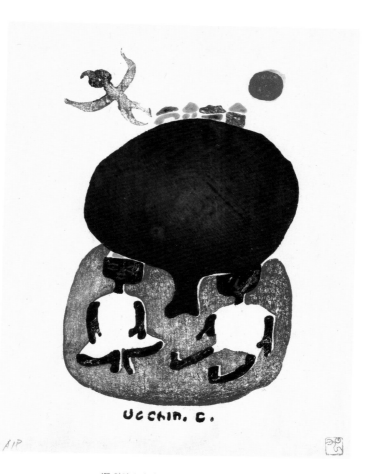

〈뜰 앞의 소나무〉, 목판화, 36×28cm, 1995

최종태가 그린 스승 장욱진

1970년 무렵이었다. 여의도의 한 아파트에 들렀을 때, 장욱진 선생과 최종태 선생이 거나하게 취해서 무엇인가 흥겨운 분위기로 흘러들고 있었다. 예의 인사가 오가고 다시 끊어졌던 흥미로운 대화가 이어졌다. 장 선생은 "너의 단어가 뭐지." 했고 "비교하지 마." 하고 최 선생이 답을 했다. 이어서 장 선생은 "허허 단어를 아는군." 했다. 그런데 느닷없이 최 선생이 "시끄러." 하고 반말로 외치고는 "하하하." 조금도 어색하지 않게 웃어댔다. 대학 때의 은사라면서 말이다. 이 장면은 내 일생을 붙어 다니는 장면의 하나였다.

　최 선생은 내가 만난 장 선생의 첫 번째 제자였다. 물론 나의 대학 동기들로 김인중, 오경환, 전영우 등은 제외하고서 말이다. 우리의 마음속 깊이에 자리하고 있는 자신의 단어 이야기를 이

렇게 스스럼없이 나누다니 도무지 이해할 수가 없었다. 대학에서 가장 보수적인 분위기의 상아탑인 문리대, 그것도 국어국문학과에서 자란 나는 그 분위기가 마냥 부러웠다. 스승의 그림자도 밟지 못했던 내게 충격이었음은 물론이다. 최 선생이 일생동안 따랐던 스승이 화가 장욱진 선생과 조각가 김종영 선생이었다. 장 선생은 때로 "나와 똑같은 존재는 이 세상에 나밖에 없다."고 말했다. 비교할 수가 없는 것이 예술가다. 마치 '천상천하유아독존天上天下唯我獨尊'처럼 말이다. 그럼에도 일생 동안 스승을 따랐던 제자가 있다면 스승과 제자 사이의 정신적 관계는 어떤 것일까.

장욱진 선생의 화집이 발간되는 기회가 호암에서 1995년 5주기 전시회를 맞아 찾아왔다. 나는 최 선생에게 장 선생에 관한 글 한 편을 이 화집에 쓰도록 권했다. 역시 장 선생을 꿰뚫어 보는 눈이 대단했다. 장 선생의 한때 단골말 "나는 심플하다."를 언급했다. 그림 자체가 단순하다는 것이 아님은 물론이다. 장 선생이 "깨끗하게 살려고 노력한다."고 한 삶의 철학을 정확히 찔렀다. "역시 최 선생이구나." 하고 글을 본 나는 혼자 중얼거렸다. 이것이 최 선생의 글을 자주 받은 인연이 되었다. 최 선생이 언젠가 이렇게 썼다. "장욱진의 첫 번째 화집이 나올 때의 일이다. 큰 화집이었다. 책을 만들 때 이병근 교수가 글을 한번 써보라 하는 것이었다. 국문과 교수라서 더욱 겁먹었었다." 나는 오

히려 최 선생의 장 선생에 대한 깊은 이해를 보며, 같은 학교의 교수였던 나는 얼마나 나의 스승을 알고 나의 제자를 꿰뚫어 보고 있을까, 최 선생이 마냥 부럽기만 했다.

장욱진 선생의 탄신 100주년이 가까이 오고 있었다. 최 선생이 쓴 장 선생 관련 글이 꽤 쌓였을 텐데 하는 생각이 들었다. 거의 빠지지 않고 내게 보내준 최 선생의 책들을 뒤졌다. 편 수가 꽤 되었다. 서툰 솜씨로 컴퓨터를 두드리며 입력했다. 한 인물에 대해 계속 글을 쓰다 보니 중복된 내용이 적지 않게 눈에 띄었음은 물론이다. 후기의 글일수록 더욱 다듬어지고 그래서 정겨웠다. 한 권의 책으로 묶자 하고 권했다. 이렇게 이 책이 이루어지게 되었다. 꼭 필요하다고 생각한 글을 새로 쓰도록 부탁도 했다. 송구스럽기 그지없었다. 미술이 전공이 아닌 내가 이 책을 모두 편집할 수는 없었다. 최 선생에게 또다시 큰 수고로움을 안겨 드렸다.

그래도 장 선생께 이 책을 탄신 100주년에 바칠 수 있다는 생각에 마냥 흐뭇해했다.

2017년 3월

이병근 李秉根

| 출전 |

수록 순서에 따라

여기 한 화가가 있다

최경한과 스물일곱 사람, 최종태·김형국·김형윤·이병근 편,《장욱진 이야기》, 김영사, 1991, 5쪽.

장욱진을 말함

〈삼성문화〉, 1995년 봄호.《나의 미술, 아름다움을 향한 사색: 최종태 예술이야기》, 열화당, 1998, 41-46쪽에 재수록.

그 정신적인 것, 깨달음에로의 길

《장욱진》, 호암미술관, 1995.

화가 장욱진, 그 삶의 뒷면

최종태,《고향 가는 길》, 햇빛출판사, 2001, 13-25쪽.

장욱진 이야기 토막생각

〈장욱진 그림마을〉(통권 6호), 장욱진미술문화재단, 2012, 6-9쪽.

張旭鎭 선생의 경우

현대화랑 편,《장욱진 화집》, 삼화인쇄출판부, 1979. 최종태,《예술가와
역사의식》, 지식산업사, 1986, 155-158쪽에 재수록.

수난의 역사 속에서 피어난 세 송이 꽃

《연리지 꽃이 피다》, 김종영미술관, 2010.

희대의 천재, 장욱진과 김종영 사이에서

《simple 2015 장욱진&김종영》, 양주시립장욱진미술관, 2015, 46-50쪽.

한국적이라고 하는 것에 관하여

〈성서와 함께〉 1996년 12월호.《나의 미술, 아름다움을 향한 사색: 최
종태 예술이야기》, 열화당, 1998, 66-72쪽에 재수록.

민화를 생각하며

〈성서와 문화〉 2016년 가을호.

스승의 노래

최종태, 《나는 세상에서 가장 아름다운 것을 만들고 싶다》, 민음사, 1992, 37-38쪽.

세상으로부터의 자유

〈장욱진 그림마을〉 (통권 5호), 장욱진미술문화재단, 2011, 9-12쪽.

1917 - 1세 음력 11월 26일(양력 1918년 1월 8일), 충청남도 연
 기군 동면 송룡리 105번지에서 본관이 결성結城인
 아버지 장기용張基鏞과 본관이 한산韓山이신 어머
 니 이기재李基在의 둘째 아들로 났다.

1922 - 6세 서울 당주동으로 이사했다.

1923 - 7세 고향에서 아버지가 갑자기 세상을 떠났다.
 서울 내수동으로 이사했다.

1924 - 8세 경성사범부속보통학교에 입학했다.

1926 - 10세 보통학교 3학년 때 일본의 히로시마 고등사범학교
 가 주최한 전일본 소학생 미전에서 1등상을 받았다.

1930 - 14세 경성 제2고등보통학교(지금의 경복고등학교)에 입학
 했다.

1932 - 16세 경성 제2고보를 중퇴했다. 성홍열을 앓아 이 후유
 증을 다스리기 위해 예산 수덕사에 가서 정양했다.
 이때에 김일엽을 만났고, 나혜석으로부터 데생 솜
 씨를 칭찬받았다.

1936 - 20세 체육 특기생으로 양정고등보통학교 3학년에 편입
 학했다.

1937 - 21세	조선일보 주최 제2회 전조선 학생미술전람회에 〈공기놀이〉 등을 출품해서 최고상인 사장상과 중등부 특선상을 받았다.
1939 - 23세	양정고보를 졸업(23회), 4월에 일본 동경의 제국 미술학교(지금의 무사시노 미술대학武藏野美術大學) 서양화과에 입학했다.
1940 - 24세	조선미술전람회에 출품, 〈소녀〉가 입선됐다.
1941 - 25세	4월 12일, 이순경李舜卿(1920년 9월 3일생)과 결혼했다.
1943 - 27세	9월, 제국 미술학교를 졸업했다. 선전에서 〈언덕〉이 입선됐다.
1945 - 29세	일제에 끌려 징용에 나갔다. 국립중앙박물관에 취직했다.
1947 - 31세	국립중앙박물관을 사직했다. 덕수상고에서 미술을 가르쳤다.
1949 - 33세	11월, 제2회 신사실파 동인전(동화백화점)에 유화 13점을 출품했다.
1951 - 35세	1월 초, 부산으로 피난했다. 여름, 종군 화가단에 들어 보름 동안 그림을 그렸다. 종군 작가상을 받았다. 초가을에 고향 내판으로 갔다. 거기서 물감을 석유에 개어 갱지에다 〈자화상〉을 포함, 40여 점의 그림을 그렸다.

1953 – 37세	5월 말, 제3회 신사실파 동인전에 유화 5점을 출품했다.
1954 – 38세	서울대학교 미술대학 대우교수로 일하기 시작했다.
1955 – 39세	백우회 제1회전에 〈수하樹下〉라는 제목의 그림을 출품, 독지가의 이름을 딴 '이범래씨상'을 받았다.
1958 – 42세	뉴욕의 월드하우스 갤러리가 주최한 한국 현대 회화전에 〈나무와 새〉(1957) 등 유화 2점을 출품했다. 국전 심사위원으로 위촉됐다.
1960 – 44세	서울대학교 교수직을 사직했다.
1961 – 45세	경성 제2고보 출신 화가들이 모여 결성한 2·9동인회 제1회 동인전에 출품했다.
1963 – 47세	경기도 덕소의 한강가에 화실을 마련하고 작업하기 시작했다.
1964 – 48세	11월 2~8일에 반도 화랑에서 제1회 개인전을 열었다.
1967 – 51세	앙가주망 동인전에 5회전부터 참여했다.
1970 – 54세	불경을 공부하던 부인의 모습을 담은 〈진진묘〉를 제작했다.
1974 – 58세	공간 화랑에서 제2회 개인전을 열었다.
1975 – 59세	덕소 생활을 청산하고, 명륜동 양옥 뒤의 한옥을 사서, 거기에 화실을 꾸몄다.
1976 – 60세	백성욱 박사와 함께 자주 사찰을 찾던 인연으로 〈팔상도〉를 그렸다.

수상집《강가의 아틀리에》를 냈다.

1977 - 61세 양산 통도사의 경봉 스님으로부터 선시와 '비공非
空'이라는 법명을 받았다.
법당 건립 기금을 마련하기 위해 백자에 도화를 그
려 현대 화랑에서 비공개 전시회를 열었다.

1978 - 62세 현대 화랑에서 윤광조의 분청사기에 그림을 그려
도화전을 열었다.

1979 - 63세 10월 11~17일에 화집 발간 기념 전시회를 현대 화
랑에서 열었다.

1980 - 64세 봄부터 충북 수안보의 농가를 고쳐 화실로 쓰기 시
작했다.

1981 - 65세 10월 11~17일에 공간 화랑에서 개인전을 열었다.

1982 - 66세 로스앤젤레스의 스코프 갤러리에서 유화, 판화, 먹
그림으로 전시회를 가졌다.

1983 - 67세 3~4월에 프랑스 파리 큰딸 집에 머물며 유럽여행
을 했다.
연淵 화랑에서 새로 제작한 석판화 4점과 함께 판
화집 출간 기념 판화전을 열었다.

1985 - 69세 여름에 수안보의 화실을 정리하고 서울로 이주했다.

1986 - 70세 부산 해운대에서 2개월간 머물며 제작한 유화 8점
과 먹그림 소묘를 모아서 6월 12~19일에 국제 화
랑에서 개인전을 열었다.
봄부터 경기도 용인시 구성 마북리에 있는 오래된 한

옥을 보수하고 7월 초에 입주했다(현재 등록문화재).

가을에 중앙일보가 제정한 예술대상을 수상했다.

1987 - 71세 2월에 대만과 태국을 여행했다.

5월 28일~6월 6일에 두손 화랑에서 화집을 내고
개인전을 열었다.

1988 - 72세 1월, 인도로 여행, 뉴델리 박물관에서 깊은 감명을
받았다.

1989 - 73세 7월, 한옥 옆에다 양옥을 완성하고 입주했다.

가을, 미국 뉴저지 주의 '버겐 예술-과학박물관'에
서 개최된 한국 현대화전에 참여했다.

1990 - 74세 미국의 '한정판 출판사Limited Editions Club'에서
Golden Ark(황금방주)를 출판하기로 계약했다.

12월 27일, 갑자기 발병, 오후 4시에 한국병원에서
선종했다.

12월 29일 오후 1시, 수원 시립장제장에서 제자 및
미술계 인사들이 모여 영결식을 가졌다.

1991 묘소 대신 탑비를 세웠다. 조각은 최종태 교수가 설계
했고 비문은 김형국 교수가 썼다. ('생가비'는 1995년에
연기군수가 세웠다.)